榮耀的傳承者，
西方音樂之父

Bach

巴哈

清唱劇、彌撒曲、室內樂……樣樣精通的
天才音樂家巴哈，以及他典雅清麗的作品

劉一豪，林錡 主編

貝多芬：「巴哈不是小溪，
是大海。」

巴洛克音樂的代表人物×舉世聞名的練習曲之父
賦格曲與複音音樂的天才藝術家
傳承家族榮耀、作品多樣的音樂家巴哈！

崧燁文化

目錄

目錄 ━━━━━━━━━━━━━━━

代序 —— 來赴一場藝術之約

每個人都與藝術有緣。

不管你是否懂音樂，總會有一些動人的旋律在你人生經歷的各個場合一次次響起，種進你的心裡。

不管你是否愛音樂，總會有一些耳熟能詳的名字被一次次提起，深深刻在你的腦海裡，構成你的基本常識。

總有一次次的邂逅，你愕然發現某一段熟悉的旋律是來自某一位音樂巨匠的某一首經典名曲，恰如卯榫，完成了超越時空的契合。

永恆的作品，永恆的作者，是伴隨我們的文明之路一直前行的。而這套書，便是一封跨越世紀的邀請函，翻開它，來赴一場藝術之約。

它講的是音樂家的人生，同時用人生的河流串起每一處絕妙的風景，即音樂家們的作品。他們的生命從哪裡開始，他們有怎樣的家庭、怎樣的童年、怎樣的愛情、怎樣的病痛，又怎樣成長、怎樣探索、怎樣謀生，那些偉大的作品又是在什麼情況下誕生……你會在這裡一一找到答案。

他們其實不是藝術聖壇上那一張用來膜拜的畫像，而是跟我們每個人一樣，有血有肉，有哀有樂。巴哈（Johann Bach）一生與兩位妻子結婚，生有 20 個子女，但只有 10 個存

代序

活；天才的莫札特（Wolfgang Mozart）只有短短 35 年的人生，而舒伯特（Franz Schubert）更短，只有 31 年；華格納（Wilhelm Wagner）娶了李斯特（Franz Liszt）的女兒；布拉姆斯（Johannes Brahms）是舒曼（Robert Schumann）的學生；貝多芬（Ludwig van Beethoven）中年失聰；舒曼飽受精神病的折磨……每一首曲子，都不再是唱片上的音符，而是與鮮活的生命相聯繫。你從未如此真切地感受那些樂曲是由怎樣的雙手來譜寫和演奏的。

當這許多位音樂家彙集在一起，便串起了一部音樂史，他們是音樂史的鍊條上最璀璨的珍珠。每一位藝術家都不是孤立的，而是互相呼應，他們是自己傳記中的主人翁，同時又是其他傳記主人翁的背景。有時，幾位名家同時出現或前後承接，你會發現他們在時間和空間上竟如此相近，你彷彿來到了 19 世紀維也納的鼎盛時期，教堂的管風琴、酒館的樂隊、音樂廳的歌劇、貴族城堡的沙龍，處處有音樂繚繞。你與他們擦肩而過，他們正在去宮廷演奏的路上，正在教堂指揮著唱詩班，正在學院與其他派別爭論。

你的音樂素養不再停留在幾段旋律、幾個名字上，你與藝術的聯繫更加緊密。你會在一場音樂會上等待最精彩的樂章，你會在子女接受音樂教育時找出最經典的練習曲，你會在某個地方旅行時說出哪位音樂家曾與你走過同一段路。

更重要的 —— 你會更加深刻地感受到藝術的美好，享受精神的盛宴。貝多芬的《命運交響曲》（*Fate Symphony*），那雷霆萬鈞的激昂力量；舒伯特的《小夜曲》，那如銀河繁星般浪漫的夢境；華格納的《婚禮進行曲》，那如天宮聖殿般的純潔神聖；柴可夫斯基（Pyotr Ilyich Tchaikovsky）的《第一交響曲》，那如海上旭日般的華美絢爛⋯⋯

<div align="right">林錡</div>

第一章
悲慘的童年

偉大的巴哈家族

說起世界上最偉大的音樂家，很多人首先想起來的都是貝多芬、莫札特等音樂天才，但是請你不要忘記，在他們之前還有一位更偉大的音樂家，他就是被稱為「西方音樂之父」的巴哈。這個「巴哈」是指約翰・塞巴斯蒂安・巴哈（Johann Sebastian Bach），而在音樂百科全書中，列在「巴哈」條目下的音樂家高達數十人。千萬不要以為這些人之間沒有什麼關係，其實他們都來自於德國中部的圖林根邦，是一個偉大的音樂家族 —— 巴哈家族。在德語中，「巴哈」的本意是小溪，不過在中世紀的薩克森地區這個詞又衍生出音樂家的意思。世代生活在這裡的巴哈家族很可能因此以「巴哈」作為姓氏。在歐洲燦若群星的音樂界，每一位巴哈家族的成員都發出了耀眼的光芒。不同於轉瞬即逝的流星和默默無聞的行星，他們是一群熾熱的恆星，照亮人類的音樂世界。

圖林根邦位於德國的中部，被稱為「德國的綠色心臟」。這裡是德國音樂劇和詩人的搖籃，巴哈家族的祖先維特・巴哈（Veit Bach），也就是巴哈的高祖父，就誕生在這裡。維特・巴哈是一個烘焙師與磨坊工，他非常喜愛音樂，自己動手製作了一把魯特琴，每當在後院磨麵粉的時候，他就開始彈奏他的魯特琴。他的節奏是從磨坊輪子的拍打中與供磨坊引水的靜謐、深沉的溪流聲中得來的，這可以說是巴哈家族愛好音樂的

開始。此後，巴哈家族延續了對音樂的熱愛，他們在圖林根邦的艾森納赫小城的音樂界頗有名氣。

巴哈的曾祖父約翰內斯·巴哈（Johannes Bach）原本從事烘焙，後來才轉而作為城裡的管樂手；在工作之餘，他喜歡彈奏小提琴，是家族的第一位職業音樂家。約翰內斯·巴哈（Johannes Bach）有三個兒子，長子小約翰內斯·巴哈（Johannes Bach III，艾福特家系）是巴哈家族第一位真正意義上的作曲家，他曾經在什文福、蘇爾及艾爾福特擔任管風琴師，並給後人留下了三首作品，真實生動地展示了德國30年（1618 —— 1648）的社會實況；次子克里斯多福·巴哈（Christoph Bach）是宮廷兼城鎮音樂家；三子海因里希·巴哈（Heinrich Bach，阿恩施塔特家系）擅長演奏管風琴，他在阿恩施塔特教堂工作了51年，一直擔任管風琴師。巴哈的第一任妻子瑪麗亞·芭芭拉（Maria Barbara）即是其孫女。

海因里希·巴哈（Heinrich Bach）有兩個兒子，長子約翰·克里斯多福·巴哈（Johann Christoph Bach）是一位「偉大而又富於表現力的作曲家」，他為我們留下了大量精美而優雅的聲樂曲和器樂曲，其中專門為雙合唱團而作的兩首經文歌《主現在捨棄了》和《我不捨棄你》尤為優美；次子是約翰·麥可·巴哈（Johann Michael Bach），他能夠熟練地製作小提琴和大鍵琴，寫下不少音樂作品，可惜沒有流傳下

來。約翰‧麥可‧巴哈（Johann Michael Bach）有 5 個女兒，其中最小的一個瑪麗亞‧芭芭拉（Maria Barbara）就是巴哈的結髮妻子。克里斯多福‧巴哈（Christoph Bach）有一對雙胞胎兒子，年幼的是約翰‧安布羅修斯‧巴哈（Johann Ambrosius Bach），他就是本書主人公巴哈的父親。約翰‧安布羅修斯‧巴哈（Johann Ambrosius Bach）繼承父親的音樂細胞，擅長演奏管風琴、小提琴和中提琴。最初他在艾福特工作，後來他來到艾森納赫，在這裡他繼承了堂兄的工作。

　　在這樣的一個音樂世家，音樂把整個家族緊緊聯繫在一起。每年秋天，巴哈家族的成員都要從全國各地來到圖林根邦，舉行一年一度的家族聚會。巴哈對自己生活在這樣的家族之中十分自豪，他曾經繪製了家譜《巴哈音樂家族起源》（*Ursprung der musicalisch–Bachischen Familie*），詳細考證和記錄了巴哈家族的發展史。在現代最權威的音樂辭典《新格羅夫音樂與音樂家辭典》中，關於巴哈家族的文字有 100 多頁。根據現代人統計，在三百多年（16 世紀至 18 世紀）的時間裡，巴哈家族誕生出 53 位管風琴師、唱詩班領唱或市鎮樂師。更讓人難以置信的是，即使採取最嚴格的標準，這個家族也至少有 75 人是以音樂為生的。這是一個多麼驚人的數字！

　　1685 年，當約翰‧塞巴斯蒂安‧巴哈（Johann Sebastian Bach）出生時，巴哈家族中已有 14 人以音樂為職業，而且還有 10 人正在孜孜不倦地學習音樂。從 1550 年巴哈的曾祖父

約翰內斯・巴哈（Johannes Bach）誕生到 1845 年巴哈的孫子去世為止，巴哈家族的音樂生涯延續了近三百年之久。在這三百年中巴哈家族主宰著德國中部地區的音樂生活。在當地的大小教堂、各個城市的音樂廳和每位王公貴族的府邸裡擔任重要音樂職務的巴哈家族成員都活躍著。這是一個多麼不同凡響的家族啊！他們當中很少發生有損家族名譽的事，幾乎沒有出現智能障礙者、酒鬼，即使偶然有缺陷，也會很快被輝煌的家族形象所掩蓋。人們驚訝於他們在音樂領域做出的輝煌成績。甚至，即使巴哈沒有那麼高的音樂天賦，他也不會成為一個三流的音樂家。對於巴哈家族來說，音樂天才在這個枝繁葉茂的家族裡，似乎是一種遺傳，同樣，事業或婚姻的選擇也是如此：兒子們都成為音樂家，女兒們則都嫁給了音樂家。

　　巴哈的父親約翰・安布羅修斯・巴哈（Johann Ambrosius Bach）是艾森納赫的市鎮樂師，當地的貴族都很欣賞他，認為他是一個有誠信、品德高尚、性情溫和而且才華出眾的人。由於他的才華橫溢，當地政府給予了他釀造啤酒免交稅捐的優待。他生性隨和，與世無爭，對任何事情都要求不多。在艾森納赫為當地名流服務了 20 年，並為他們創造了無數的歡樂之後，他提出想到妻子的娘家艾福特去工作，那裡由於發生了一場鼠疫而增設了許多職位。但他的請求沒有得到批准，因為人們太愛戴他了。而巴哈的伯父約翰・克里斯多福（Johann Christoph Bach）更是不簡單，他是當時巴哈家族最偉大的作曲家，他教

導了巴哈關於管風琴的演奏藝術，正是在他的教導下童年時期
的巴哈就對音樂產生了濃厚的興趣，從某種意義上來說似乎預
示著巴哈之後的成就。

1685 年 3 月 21 日，約翰‧安布羅修斯‧巴哈（Johann
Ambrosius Bach）的第六個兒子約翰‧塞巴斯蒂安‧巴
哈（Johann Sebastian Bach）出生於艾森納赫，Johann
Sebastian 的名字從他的教父 Johann Georg Koch 和 Sebastian
Nagel 各取一個合併而成。兩天後在當地的聖‧喬治小教堂舉
行洗禮。根據最新報導，這個教堂依然存在，而且牧師們每天
在巴哈用過的同一個聖盆裡給新生兒洗禮時，總要提起那段歷
史。大概是談起這件事會讓受洗的孩子們更有出息。事實上，
差不多每一位巴哈家族的成員都是非常優秀的音樂家，但是誰
也沒有超過約翰‧塞巴斯蒂安，不信你可以追溯到巴哈家族的
前五代。不過，始終沒有發現比約翰‧塞巴斯蒂安更屬害的人。

巴哈一生有很多的子女，但最終長大成人的只有 10 個，
其中 5 個成為專業的作曲家。在巴哈所有的兒子中，要數「倫
敦巴哈」——約翰‧克利斯蒂安‧巴哈（Johann Christian
Bach）最有成就，一般簡稱 J‧C‧巴哈，他在當時的名聲甚
至幾乎超過他的父親。約翰‧克利斯蒂安‧巴哈 1735 年出生
在萊比錫，他是巴哈最小的兒子，巴哈去世時他只有 15 歲。
約翰‧克利斯蒂安‧巴哈繼承了巴哈的優良基因，從小就對音
樂非常喜愛。1760 年，年僅 25 歲的他被任命為米蘭大教堂的

管風琴師，1762 年接受倫敦皇家歌劇院院長的聘任，擔任歌劇院作曲家，並擔任蘇菲亞・夏綠蒂（Sophie Charlotte）王后的音樂教師。1763 年，他的第一部歌劇《俄里翁》（*Orione*）首演，也是他的成名之作。次年，他與低音維奧爾琴演奏家阿貝爾（Carl Friedrich Abel）合辦了當時整個歐洲最權威的「阿貝爾與巴哈定期音樂會」，歷時 20 年盛況不衰。約翰・克利斯蒂安・巴哈曾經與音樂神童沃夫岡・阿瑪迪斯・莫札特（Wolfgang Amadeus Mozart）有過一段師生之緣，莫札特的《第一交響曲》就是在他的影響下寫成的。1764 年，年僅 8 歲的莫札特以神童的身分訪問倫敦，並向他求教，為此他創作了四首鋼琴二重奏曲子，由莫札特坐在他膝上彈奏演出，轟動了整個英國。他一生除了 13 部歌劇外，還創作了大量器樂曲，包括古序曲、奏鳴曲、四重奏、三重奏等，它們巧妙的配置、動人的旋律對後世都有著深刻的影響。

「柏林巴哈」——卡爾・菲利普・艾曼紐・巴哈（Carl Philipp Emanuel Bach），一般簡稱 C・P・E・巴哈，他是「倫敦巴哈」的異母兄長，J・S・巴哈的第三子，他出生於 1714 年，比「倫敦巴哈」年長 21 歲，可以稱得上「倫敦巴哈」的啟蒙音樂教師。卡爾・菲力普・艾曼紐・巴哈 4 歲就開始學習管風琴，年齡稍大以後，他遵從了父親的意願學習法律，但仍然對音樂戀戀不捨，24 歲時他以卓越的鍵盤演奏技巧名噪柏林。1740 年腓特烈大帝（Friedrich II）即位後的第一次長笛獨奏

會，就請他伴奏，並擔任宮廷樂長達 28 年之久。卡爾‧菲力普‧巴哈在進行大量音樂創作的同時，還潛心於理論研究，他的著作《論鍵盤樂器藝術的真諦》是研究 18 世紀鍵盤樂器演奏方法的重要依據。1768 年，卡爾‧菲力普‧巴哈的教父泰雷曼（Georg Philipp Telemann）去世，腓特烈大帝命令他去漢堡，身兼五個教堂的樂長，由此可見他在當時的音樂地位。卡爾‧菲力普‧巴哈去世後，這兩個城市都爭著把他當作本城人，柏林人稱他為「柏林巴哈」，而漢堡人則稱他為「漢堡巴哈」，其聲譽之隆可見一斑。

「比克堡巴哈」——約翰‧克里斯多福‧弗里德里希‧巴哈（Johann Christoph Friedrich Bach），一般簡稱 J‧C‧F‧巴哈，1732 年生於萊比錫，他自幼在父親的指導下學習音樂，17 歲時進入萊比錫大學學習法律，第二年到比克堡宮廷任職，直到去世。他寫有大量的音樂作品，包括交響曲 20 首，以及協奏曲、室內樂、鍵盤樂、清唱劇（cantata）等。他的聲樂作品因為富有戲劇性和抒情性，因此頗為世人所稱道。

這個蔚為壯觀、興旺發達的音樂世家一直持續到 19 世紀末，正如歷史學家所說的那樣，「巴哈的血液已經停止流入凡人的血脈中」。從此，巴哈家族逐漸脫離了音樂界，而人們往往在失去寶貴的東西之後，才會發現其真正的意義和價值。1829 年，年輕的孟德爾頌（Mendelssohn）在柏林首次演奏

沉睡將近一百年的《馬太受難曲》，此後巴哈的藝術價值才被人更多地了解。

　　在歷史上，從來沒有一個家族像巴哈家族那樣，湧現出如此之多、如此優秀的音樂家，這是空前的，可能也是絕後的。幾個世紀以來，巴哈家族的影響深深浸染著他們曾經生活的土地。近年來，隨著巴洛克音樂的復興，巴哈家族音樂作品的價值逐步被人們發現和認識。在浮躁、煩悶、茫然的一個新世紀，這些淳樸明淨的音樂多少會慰藉人們的心靈，對於以J‧S‧巴哈為代表的巴哈家族，我們應該心存感激。

音樂天才

　　從J‧S‧巴哈出生的那天起，他的父親約翰‧安布羅修斯‧巴哈（Johann Ambrosius Bach）就經常拉小提琴，他每天聽得最多的聲音就是音樂，常常在音樂中醒來，又在音樂中睡去。因此，年幼的巴哈很早就表現出了音樂方面的天賦。對於巴哈的父親來說，子女將來所要走的道路很簡單：從14歲起，孩子們就得輟學，然後到一位音樂家那裡學習音樂技能，以此養活自己和家人，並保持巴哈家族的聲望。老巴哈和妻子做夢也想不到的是，兒子塞巴斯蒂安一生中所創作的美妙音樂，不僅養活了自己和家人，還為人們提供了豐富的精神食糧，而且成為舉世公認的「歐洲近代音樂之父」。

　　現在，小巴哈已經 6 歲了，和所有巴哈家族的孩子一樣，他學習小提琴和管風琴已經有些時日了，爸爸就是他的啟蒙老師。

　　這是一個初夏的早晨，天才微亮，母親伊莉莎白起床為丈夫和孩子們準備早餐，再把家裡收拾乾淨。不過，伊莉莎白每天要做的第一件事是要叫醒孩子們，因為他們吃了早餐後就要練琴。早晨空氣清新，是學習音樂的好時光。伊莉莎白走到小巴哈的房門前，敲了敲門，低聲地說：「塞巴斯蒂安，該起床了。」然而，房間裡卻沒有一點聲音。伊莉莎白又敲了敲門，這次說話的聲音大了一些：「塞巴斯蒂安，你再不起床，爸爸一會兒知道了，一定會責罵你，說不定你還要挨揍呢！」伊莉莎白在門外側耳傾聽，仍然沒有聽到小巴哈的聲音。她推開房門一看，床上的被子揉成一團，小巴哈不在房間裡。她又到房屋周圍去尋找，也沒有小巴哈的身影。這時天還沒有大亮，6 歲的巴哈會去哪裡呢？伊莉莎白想著，不由得一陣心慌，連忙叫醒丈夫：「約翰，快醒醒，塞巴斯蒂安不見了，不知道哪裡去了？」約翰急忙起床，走到小巴哈的房間安慰妻子道：「親愛的，塞巴斯蒂安不會有事的，他的小提琴也不見了，一定是到什麼地方練琴去了。」伊莉莎白還是很焦急：「現在天還沒有亮，萬一出了事怎麼辦啊？」「那我們趕緊去找找吧！」夫妻倆說著一起跑出門去。可是該到什麼地方找呢？「會不會去我們家的

後山了，那裡有一片空地，很適合練琴，我有一次帶他去過那裡。」約翰對妻子說。伊莉莎白急忙讓丈夫帶路，向後山跑去。夫妻倆一邊奔走一邊喊著小巴哈的名字。

到了後山，他們四處尋找，並沒有發現小巴哈的蹤影。正在焦急的時候，突然一陣悠揚的琴聲從遠處樹林掩映的空地上傳過來，那聲音是那麼的流暢、優美。伊莉莎白知道那是她的塞巴斯蒂安，因為這支曲子是約翰特別為孩子們寫的練習曲。夫妻倆相視一笑，然後向琴聲處跑去。在空地上，小巴哈正在專心致志地拉著琴，額頭上滲著細密的汗珠，絲毫沒有注意到父母的到來。伊莉莎白輕聲地喊了一聲，琴聲停止了，小巴哈轉過頭看見爸爸媽媽，興奮地跑上前來，急切地說：「爸爸、媽媽，我會拉這個小節了！馬上就拉給你們聽。」伊莉莎白溫柔的為兒子擦去額頭上的汗水，說道：「不用了，我們已經聽到了，拉得很動聽。不過，你這麼早獨自跑到這裡，也不告訴媽媽一聲，讓媽媽好擔心啊！」小巴哈望著媽媽，懂事地說：「對不起，媽媽。因為拉不好這首曲子，這幾天我很難受，所以我必須多加練習才行啊！」夫妻倆聽了都開心地笑起來，覺得小巴哈懂事了，自己知道要努力學習了。

正如德國大文豪歌德所說：「知識在於積累，天才在於勤奮。」巴哈的音樂天才不僅來自於良好的家庭音樂教育，更在於自己的刻苦訓練。如果沒有在童年時期就早早起來練習小提

琴的毅力，巴哈就不會獲得舉世聞名的「近代音樂之父」的美稱，巴哈家族的榮光也將大為遜色。

　　巴哈的天才和勤奮不僅表現在音樂方面，而且還表現在日常學習中。轉眼小巴哈 8 歲了，已經到了上學的年齡，在父親的安排下，他進入艾森納赫一所拉丁語學校讀書。巴哈家族的很多成員都在這裡讀書，有巴哈的哥哥，還有兩個堂兄弟。巴哈酷愛音樂，他參加了學校的交響合唱團。由於他擁有女高音般優美的嗓音，因此，每天都要花大量時間跟著老師練習，這就占用了他的許多上課時間。但是，儘管如此，他的拉丁語學習依然進步很大，並且很快超過了年長他三歲的哥哥。

9 歲成為孤兒

　　那是一個興旺和充滿生機的城市樂手之家，但是在約翰·安布羅修斯·巴哈（Johann Ambrosius Bach）和他的妻子正準備慶祝銀婚的時候，厄運之神卻伸出了魔爪。1694 年 5 月的一天，小巴哈已經 9 歲了。災難在這時降臨：母親突然去世了，這一個突如其來的打擊使老巴哈不知所措。早在幾個月前，老巴哈失去了在阿恩施塔特的愛子 —— 巴哈的孿生兄弟。整棟房子失去了歡樂，老巴哈不得不獨自挑起養活全家的重擔，裡裡外外只有他一個人。巴哈還有一個姐姐，本來可以幫助父親打理家務，可是在不久前她剛剛和一個艾福特人結了婚，也幫不

上什麼忙。家務事沒有家庭主婦是不行的，半年過後，約翰‧安布羅修斯‧巴哈和守過兩次寡的芭芭拉結婚。芭芭拉來自阿恩施塔特，是一位很賢慧的妻子，把整個家庭打理得井井有條。

但是，一切都已經太晚了。老巴哈的身體每況愈下，病情急劇惡化，兩個月之後便追隨第一任妻子而去了。巴哈一家面臨著被解散的命運，巴哈的繼母請求市議會給予特殊的優待，她懇求道：「巴哈一家快不行了，看在上帝的份上，給予幫助應該是合情合理的吧！」然而吝嗇的議會並沒有這樣做，他們本著極力節儉的原則，對她的請求不予理睬，只同意支付所拖欠的最低薪水，即一個半季度的薪水。於是，這位傷心的寡婦不得不返回阿恩施塔特。

母親去世的時候，小巴哈才 9 歲，他連 10 歲生日都還沒有到，就成了孤兒。這是他生活中遭受的第一次重大打擊。如果說母親的去世改變了很多，父親的去世卻改變了一切。父親的家已經不復存在了，雅各布和塞巴斯蒂安變成了孤兒，這意味著：他們沒有了人照顧，失去了朋友，失去了房子和良好的環境。巴哈的童年是幸運的，因為他從小就能接受音樂的薰陶，表現出非同常人的音樂天賦，然而他又是最不幸的，因為父母的去世，巴哈的童年失去了一切歡聲笑語，這個童年沒有給小巴哈留下任何東西。

失去父母的巴哈該何去何從呢？在巴哈的家鄉艾森納赫

雖然也有一位管風琴師名為約翰‧克里斯多福‧巴哈，但他屬於阿恩施塔特，這是巴哈家族的一位遠親，沒有義務撫養巴哈和他的哥哥約翰‧雅各布‧巴哈（Johann Jacob Bach）。而且，根據市政委員會的資料，這位遠親也生活在貧困的環境中，並時常因自己的處境發出怨言，顯然也沒有能力撫養巴哈兄弟。最終，是約翰‧安布羅修斯‧巴哈（Johann Ambrosius Bach）的大兒子約翰‧克里斯托夫（Johann Christoph Bach）接納了兩個最小的弟弟。他當時已經24歲，剛剛結婚，是奧爾德魯夫一位小有名氣的管風琴師。克里斯托夫的管風琴導師是至今聞名於世的約翰‧帕海貝爾（Johann Pachelbel），他曾在艾森納赫擔任過一年宮廷管風琴師，後來在艾福特的講經教堂擔任管風琴師有8年之久。克里斯托夫在他那裡學習3年，然後在艾福特的教堂獲得了一個職位，在阿恩施塔特短暫停留之後，於1690年在奧爾德魯夫的聖‧蜜雪兒教堂獲得管風琴師一職。

在聆聽巴哈音樂的時候，我們會發現很多的作品中都伴隨著死亡的憂傷和近乎享樂的憂慮，這是他過早地成為孤兒在心理和音樂中的表現。不過，最親近的人去世，並沒有使他消沉下去。他本能地阻止自己的才華消逝，並最終成為震古鑠今的大音樂家。

約翰・帕海貝爾（Johann Pachelbel）

約翰・帕海貝爾是德國著名管風琴家、作曲家，出生於德國的紐倫堡。早年隨海因里希・施威莫（Heinrich Schwemmer）學習音樂，1669 年進入阿爾特多夫阿爾道夫的一所學校接受音樂教育，並在聖羅倫茲教堂內擔任管風琴師。一年後，因為經濟狀況被迫輟學，終止了他的大學教育。然而在隔年春天他因為在學術知識上展露的天分，而被選入另一所學院接受學者訓練，而且因為他在音樂上別有專精，學校更特許他在校外另外跟隨普林茨（Printz）學習作曲。1673 年至維也納，成為聖史提芬大教堂管風琴師的學生和助手。維也納是個天主教城市，他也因此接觸到了德國南部和義大利的天主教音樂作品，在普倫次的影響下，逐漸將自己原有的北德風格轉向義大利風格。1677 年至埃森納赫，擔任了一年的宮廷管風琴師。艾森納赫也是德國音樂的故鄉，8 年之後，約翰・塞巴斯蒂安・巴哈在這裡誕生。1678 年至艾福特擔任管風琴師，在這裡教導了約翰・塞巴斯蒂安・巴哈，並在其雙親去世後成為約翰・塞巴斯蒂安・巴哈的監護人。他是相當激進的作曲家，在世所寫的管風琴和鍵盤音樂是他主要受到肯定的創作領域，在基督教音樂創作方面，他的地位也相當高，可惜他的作品多未能獲得妥善保存，更有部分作品依然埋藏在德國各地的圖書館內。

第一章　悲惨的童年

第二章
少年巴哈

在大哥家的日子

　　清晨，巴哈叫醒了哥哥，他們今天將離開艾森納赫，離開曾經充滿溫馨和歡樂的家，到幾十英里外的奧爾德魯夫的大哥家去，在他們能夠自食其力之前，大哥約翰·克里斯托夫·巴哈將負擔起照顧他們的責任。巴哈最後看了一眼艾森納赫和自己的家，然後轉身離去。兄弟倆背著他們僅有的家當，走在通往奧爾德魯夫的路上。因為家裡窮，他們沒有錢坐馬車，只能依靠自己的雙腳，走到大哥家中。現在來看，幾十英里的路並不遙遠，但對於年僅 10 歲的巴哈來說，這無疑是充滿了未知數的人生之路。

　　我們不知道巴哈花了多長時間，歷盡多少艱辛才走到大哥家，但大哥顯然十分高興他們的到來，並熱情地迎接了這兩個弟弟。巴哈的大哥是一個很重親情的人，不僅巴哈和雅各布住在他那裡，而且另一個年輕的親戚也曾在他家裡住過一段時間，並和巴哈一起上學。然而，奧爾德魯夫比艾森納赫小得多，雖然擁有 8,000 人口的艾森納赫也不是一個大城市，但奧爾德魯夫還不足它的四分之一，每年的宮廷開支遠遠低於艾森納赫，因此巴哈大哥的收入並不非常高。有時為了維持生活，在演奏管風琴的同時，還需要經營土地和畜牧場。

　　他雖然並不富裕，但仍然細心地照顧著弟弟們的生活，還送他們去當地最好的拉丁語學校上學。小巴哈在這裡出人意料

地取得了突出的成績。這個在艾森納赫常常蹺課的學生，到了奧爾德魯夫卻成了全班排行第四名的好學生，後來竟成了全班第一，他甚至被允許跳過中學二年級，直接升學，而其他的學生都比他年長兩歲以上。

在正常的學習之外，巴哈的大哥還教導巴哈彈管風琴、拉小提琴、學習音樂理論知識。巴哈從小就顯示出了過人的音樂天賦，而且十分用功地學習音樂，在哥哥的教導下取得了很大的進步。這個時期，巴哈迷上了管風琴，在學校的圖書館和家裡，他到處尋找音樂書籍和樂譜，完全沉浸在音樂的世界裡。

有一天，巴哈發現了一個地方有他非常想要的樂譜，能夠滿足自己對音樂的渴求，這個地方就是大哥的房間。在那裡，珍藏著那個時代最偉大的管風琴家們的著名樂譜。這個發現讓巴哈興奮不已，巴哈心想：「晚上大哥一回家，我就請求他把這些樂譜借給我，我要把這些優美的旋律全部抄下來。我還要把這些樂譜用管風琴演奏出來，那將是多麼美妙的事情啊！」晚飯的時候大哥回家了，巴哈沒有忘記樂譜的事情，興奮地問道：「大哥，能把你抽屜裡的樂譜借給我抄一下嗎？我一定會好好保管的。」大哥克里斯托夫滿臉的不高興，說：「你怎麼可以亂翻我的東西呢？小孩子怎麼能有這種壞習慣呢？」巴哈沒有想到大哥會是這樣的反應，他實在是太想要那些樂譜了，「對不起，哥哥，我以後不會了，可是你能把那些樂譜借給我嗎？我真的

好想擁有它們。」克里斯托夫最後還是拒絕了巴哈的要求，認為這是一個很無理的要求，再說那些樂譜是他最寶貴的珍藏，怎麼可以讓一個孩子隨便拿去呢？

　　沒有得到大哥的同意，巴哈自然也沒有去偷看那些樂譜，但是心裡對樂譜的渴望卻一天天地膨脹起來。一天夜裡，巴哈在閣樓上翻來覆去睡不著覺，看著皎潔的月光，腦子裡塞滿了樂譜的事情。聽見大哥房間裡傳來鼾聲，追求進取的強烈欲望，使他做出了一件情有可原的欺騙行為，一個危險的主意出現在他的腦海裡：趁大哥睡覺的時候把他的樂譜拿到閣樓，天亮以後再放回去。打定主意以後，巴哈就興奮地想著，那本書鎖在一個有柵欄門的櫃子裡面，怎樣才能在大哥不知道的情況下拿到樂譜呢？

　　第二天晚上，聽到大哥房間又傳來熟睡的鼾聲之後，巴哈小心翼翼地來到大哥的房間，把小手從柵欄伸到櫃子裡，艱難地拿到了那本樂譜，然後悄悄回到自己的房間。一切都進行得那麼順利，看來連老天都在幫助巴哈呢！巴哈把樂譜拿到閣樓上，他不敢點蠟燭，因為燭光會引起大哥的注意，那他的計畫就全部泡湯了。看著明亮的月光，巴哈一下有了主意，何不借著月光來抄寫呢？那天晚上，巴哈就在月光下，艱難地抄著樂譜，雖然皎潔的月光看似明亮，但樂譜上的音符看起來卻特別吃力。也不知過了多久，巴哈聽到鄰居家公雞的叫聲，於是他

飛快地把樂譜又放回了大哥的房間。接下來的日子裡，巴哈就按照這種方法，只要有機會就把大哥的樂譜偷出來。只有在沒有月光的夜晚，他才可以睡上一個好覺。就這樣，不知不覺半年已經過去，巴哈把樂譜抄好了一大半。

可是，不幸的事情終於發生了。在一個月光皎潔的夜晚，巴哈又偷偷地溜進大哥的房間，當他正要拿出樂譜的時候，一個憤怒的聲音在他身後響起：「你在做什麼？」巴哈嚇傻了，他不敢轉身看大哥，這個時候大哥不是睡得正香嗎？在大哥的一再逼問下，巴哈不得不道出實情，並從自己的房間裡拿出抄了半年的樂譜，大哥看到這些樂譜時，大發雷霆，又吼又叫，一下就將樂譜奪走了。巴哈苦苦哀求大哥把樂譜還給自己，可是大哥正處在憤怒之中，毫不理會這個可憐的小傢伙，毫不留情地把樂譜沒收了。面對大哥的舉動，巴哈有些無可奈何，他只能默默地傷心。一直到大哥去世，他才又得到這本樂譜……

有人認為，這個故事是子虛烏有的，只是「一件無聊的小事，被吹噓成了他的逸事」。而實際上，這卻正是人們理解這位偉大的音樂家約翰・塞巴斯蒂安・巴哈的關鍵所在。其他一些音樂天才在這個年齡早就開始創作樂譜了，比如莫札特（Mozart）、韓德爾（Handel）、孟德爾頌（Mendelssohn）等人。貝多芬（Beethoven）15 歲時就已經創作了一首美妙的迴旋曲，而巴哈卻還在抄寫別人的作品，而且是在深夜裡偷偷

進行的。為了完全理解一個十多歲的孩子要如何做這件事情，我們可以設想一下當時的情形：他必須先找來樂譜紙，削尖鵝毛筆，看好日期和選好天氣，因為月亮並不是每天晚上都會出來，如果有雲彩的話，天空也是黑暗的。這個年齡的孩子是需要睡眠的，但他不能睡覺，必須保持清醒，一直等到其他人都睡熟之後，起來把需要的用具擺在窗臺上，悄悄走到櫃子旁，小心翼翼地取出樂譜，然後在黯淡的光線下抄寫。倘若月亮每天都晚一個小時升起，他必須在夜裡等待，直到能夠稍微看見東西為止。更為困難的是，書寫文字時，我們可以閉著眼睛，即使行距相互交叉，即使字母看不太清楚，也仍然可以辨認出來，但音符卻要準確寫在五條線之間，要位置清楚，而且要寫清它們各自不同的音符時值、升降記號和小節線。然後還要把一切做過這件事的痕跡都消除，同樣小心翼翼地把樂譜送回去，再稍微睡一會兒覺，學校還有每天的家庭作業，而且不能讓大哥發現他睏倦的臉色。

　　一個少年能夠堅持數個月來完成這件事，可見音樂對他來說不僅僅是一種遊戲，而且是一種內在的自然渴望，更是一塊他為之奉獻一生的領地。

呂訥堡的學習時代

可以想像，他們在奧爾德魯夫的生活肯定相當艱苦，這些年不知道是怎麼熬過來的。1700 年，塞巴斯蒂安已經 15 歲了，克里斯托夫也有了自己的孩子，可是他的收入卻一點兒也沒有增加，養活一大家人對他來說真是雪上加霜。塞巴斯蒂安覺得應該自食其力，找到一個真正屬於自己的歸宿了。

正好這時，一位名叫埃利亞斯‧赫爾達（Elias Herda）的音樂教師從北部城市呂訥堡來到奧爾德魯夫，說那裡的聖馬可教堂唱詩班學校正在招收優秀的合唱團隊員。當他了解到塞巴斯蒂安在這方面取得過優異的成績，於是就推薦他和比他大兩歲的喬治‧埃德曼（Georg Erdmann）到那裡去補足「空缺」。當然這不只是一個空缺：除了可以獲得免費食宿，以及冬天所需要的柴火之外，還能在合唱團和更高一級的唱詩班中參與演唱而獲得一份微薄的薪水。呂訥堡，無疑是這個 15 歲少年的一塊福地。除了他美妙的歌喉，他的社會地位也幫助了他得以擁有那份工作。因為按照規定，只有嗓音良好的貧窮子弟才能成為這裡的成員。這份工作對於很早就成為孤兒的塞巴斯蒂安來說，無疑是雪中送炭。當赫爾達為他們在奧爾德魯夫辦理好必要的手續之後，他們兩人就上路了。可是兩地相距兩百多英里，他們手中又沒有什麼經費，該怎麼辦呢？急切的年輕人們決定徒步前去。當時正值早春三月，是徒步旅行最舒服的

季節，經過兩個多星期的行走，他們於 4 月 3 日到了呂訥堡。這一天正是復活節，他們正式成了呂訥堡唱詩班的成員。從此，塞巴斯蒂安徹底擺脫了哥哥對他的嚴格監管，開始了一段碩果纍纍的音樂教育時期。

唱詩班的活動很多，每天早上的例行公事，週六、週日和假日的讚美詩合唱以及重要節日配合樂隊伴奏的合唱。此外，參加特殊場合的演出，比如婚禮、喪禮和街頭演出等。這方面的收入根據一定的規則加以分配，當然分給學生的比例是微乎其微的，但終究是一筆錢，塞巴斯蒂安終於開始自食其力了。但更為重要的還是演出的內容，即所謂的「音型樂曲」。這是一種在對位小節中的複音音樂，在這種樂曲中，每個參與者的聽力都必須經過特殊的訓練，同時還需要掌握每個聲部的強度和界限。唱詩班演唱的曲目具有寬廣的相對音域，年輕的塞巴斯蒂安經歷了這種特殊的磨練，使他後來在自己的作品中即使最困難的聲部都保有可唱性。

然而，塞巴斯蒂安已經 15 歲了，鬍子也長出來了，嗓音也開始發生變化，很快就無法繼續參加唱詩班合唱了。如果他想繼續留下來，就必須成為熟練的樂器演奏者並參與伴奏。幸好他從小就受到父親和哥哥的影響，能夠熟練地演奏多種樂器，特別是管風琴和小提琴，於是他輕鬆地獲得了一份演奏的工作，每個月有 12 個格羅申（當時德國的一種貨幣），另外在婚

禮和葬禮上演奏還有額外的收入。此外，他還在米夏埃爾斯教堂附屬學校演奏優美的音樂，那裡有個相當不錯的圖書館，塞巴斯蒂安在這裡可以找到所有想要的樂譜。我們這位年輕的音樂家，再也不必像在奧爾德魯夫那樣為了自己喜歡的樂譜而徹夜抄寫了，而且可以閱覽150多年來的200多位作曲家的作品，從而全面了解那個時代音樂世界的全貌。

呂訥堡的生活過得還算順利，參加的活動也很豐富，擔任合格的演奏者，仔細地校正樂譜。在學校裡，塞巴斯蒂安受到校長的嚴格教導，學習拉丁語、希臘語、邏輯學、修辭學和神學。此外還有法語課，這種語言一般只有德國貴族才講，不過塞巴斯蒂安對法語很感興趣，為了學好這門高雅的語言，他開始努力地學習，掌握了許多法國文學知識。當然，他對法國音樂更感興趣。為了比法國人更優雅，呂訥堡伯爵的樂師薩勒（Thomas de la Salle）教塞巴斯蒂安所在學校的年輕人跳舞，更多的是學習法國風格的奏鳴曲和合奏，甚至薩勒甚至帶他到策勒欣賞管弦樂團和管風琴的演奏，並接觸了如庫普蘭（François Couperin）等法國作曲大師的相關作品，這是巴哈音樂兼容並蓄的開端，最終他們成為好朋友。格奧爾塔·威廉公爵娶了一個法國妻子，像許多外國人一樣，也夢想再造一個小凡爾賽宮。節日、戲劇、音樂會、最著名的法國演奏家……這些對於年輕的塞巴斯蒂安來說，絕對是大開眼界。在這裡他

受到了國王慷慨的接待，而且結識了許多法國人，甚至還可以查閱和抄寫許多作品。

塞巴斯蒂安在呂訥堡還結識了聖約翰教堂的管風琴師——格奧爾格·伯姆（Georg Böhm）。伯姆的老師是呂訥堡的賴因肯（Johann Adam Reincken）。賴因肯的即興演奏讓塞巴斯蒂安佩服得五體投地。但伯姆比他的老師更出色，他透過全新的合唱概念改變了塞巴斯蒂安的習慣。自然地，年輕的塞巴斯蒂安把伯姆當作自己的老師，對他充滿了崇拜。1701 年，塞巴斯蒂安甚至徒步到漢堡聽他演奏。這座城市令他驚嘆不已，在這裡他不僅聽到了賴因肯的演奏，還聽到了北方的另一位音樂大師呂北克的演奏。

從 1700 年復活節到 1702 年夏天，塞巴斯蒂安在呂訥堡學習了兩年多的時間。由於他離開奧爾德魯夫拉丁語學校時，還沒有畢業，所以他本應該在呂訥堡拿到畢業證書。那麼接下來該怎麼打算呢？上大學是不可想像的，而且他自己也沒有這樣的打算。首先是沒有足夠的學費；其次，他在呂訥堡這幾年裡，就像一塊海綿一樣，以一切可能的方式吸滿了音樂知識。自從年滿 16 歲來到呂訥堡，他就已經自立了，而且立志做一名音樂家。在塞巴斯蒂安的音樂生涯中，這三年是決定性的三年，因為這期間他吸收了所有最新成果的精華，為自己將來的創作積累了豐富的素材和資源。能夠受到法國音樂和北方音樂大師的

薰陶，對於他來說是一件令人愉悅的啟迪，難以忘懷。之後，他力圖使自己的作品以獨特的方式保留這種風格。這些收穫使他在音樂的世界裡盡情遨遊，巴哈對此如痴如醉，樂此不疲。

第三章

踏入音樂旅途

年輕的管風琴師

　　1702 年夏天，再次站到呂訥堡公路上的那個年輕人肯定相當孤獨，但卻並不悲觀，因為他覺得自己應該也有能力謀得一份正式的差事，以便盡可能地充實自己。巴哈選擇回到家鄉圖林根邦，一方面由於對家鄉的思念與日俱增，另一方面則是因為巴哈家族在那裡的名望可能有助於他找到合適的工作。

　　說起巴哈的第一份工作，不能不提及巴哈最熱愛的樂器 —— 管風琴。管風琴（Pipe organ）是流傳於歐洲的歷史悠久的大型鍵盤樂器。管風琴是風琴的一種，不同的是風琴是透過腳踏鼓風裝置吹動簧片使簧片振動來發音，而管風琴是靠銅製或木製音管來發音。管風琴的音量洪大，氣勢雄偉，音色莊重優美，能模仿管弦樂器效果，亦能演奏豐富的和聲。在所有的樂器中，論體積管風琴可能是最大的。管風琴的音域寬廣，音色多變，音量極大，氣勢宏偉，曾有「樂器之王」之稱。最大的可高達數層樓，擁有五層鍵盤和上萬根音管。它和教堂的建築融為一體，成為整個建築的一部分。論音響，管風琴也具有那種獨特的敲擊靈魂的作用。

　　塞巴斯蒂安對管風琴的熱愛遠遠超過小提琴和中提琴。早在孩提時代，巴哈就接觸到了管風琴。當地幾乎每一個教堂都擁有一架管風琴，每到週末小巴哈的父母都會帶他去教堂參加禮拜。對於酷愛音樂的小巴哈來說，管風琴給他留下的印象，

要比所有講經傳道都強烈得多。後來，他住在大哥家，大哥就是一名管風琴師，在大哥的指導下，小巴哈已經開始彈奏管風琴了。在呂訥堡的日子，巴哈開始全面了解和練習管風琴，並對它的結構產生了濃厚的興趣，因為他很想知道它的發聲原理。在一個風和日麗的日子，他幸運地遇上了一位著名的管風琴製造者，他來為聖米迦勒教堂修理管風琴。巴哈跟著他學會了修管風琴，並詢問了各種細節。經過刻苦的學習和不懈的訓練，巴哈很快就成為一名管風琴專家了。

　　當時在圖林根邦有三個地方有空缺的管風琴師職位：艾森納赫、桑格豪森和阿恩施塔特。艾森納赫是巴哈的老家，與他大哥同名的伯父剛剛去世，但是他的兒子替代了他的職位——巴哈家族已經在這個職位上任職 130 年之久。阿恩施塔特的教堂正在建造一臺新的管風琴，另外在桑格豪森還有一個空缺。巴哈首先來到這裡，希望能謀求到這個空缺職位。據說，巴哈在那裡接受了演奏考試，給人留下了很好的印象，市政委員會的委員們當場就想任用他。但是桑格豪森和其他城市不同，它是一座公爵直轄城市，最後的決定得要由薩克森－魏森費爾斯公爵（Duke of Saxe-Weissenfels）做出，但他卻認為巴哈過於年輕，而且他身邊還有一名年紀較大、經驗較豐富的管風琴師，最後那位經驗較豐富的管風琴師得到了這個職位。由於阿恩施塔特的管風琴正在建造之中，巴哈不得不暫時捨棄管風

琴工作，來到威瑪公爵的弟弟約翰‧恩斯特（Johann Ernst）
（Johann Ernst）那裡擔任宮廷樂師。除了在公爵的禮拜堂
演奏小提琴與管風琴，也處理一些與音樂無關的僕役工作。約
翰‧恩斯特（Johann Ernst）是威廉‧恩斯特公爵（Wilhelm
Ernst）的弟弟（與其兄威廉共治，但無實權），酷愛音樂和鍾
情於藝術，他的兩個兒子同樣具有音樂天分，特別是小兒子，
具有非凡的音樂悟性。

　　就在這個時候，阿恩施塔特的管風琴建造卻出現了問題。
當管風琴建好以後，當地的管風琴鑑定師認為該管風琴達不到
應有的演出效果，所以他不能驗收這項工程。在這種情況下，
必須有專家前來仲裁。巴哈當時還很年輕，是時人所知最年輕
的樂師。儘管如此，在當時關於他對管風琴博學多才的傳說，
早就不脛而走，而且小小年紀就已經在威瑪公爵那裡受到重
用，那麼他當然就是合適的人選，有能力判斷阿恩施塔特的管
風琴是否和其他地方的管風琴一樣好。管風琴的製造師是一位
48 歲的經驗豐富的大師，他理所當然的不能同意這個解決方法：
一個才 19 歲的年輕人，在這方面又能有多少知識呢？但結果卻
出人意料：這個年輕人作為鑑定人開始工作，他沒有放過任何
一個細節，同時他也指出很多別人幾乎沒有注意到的製造中的
卓越之處。結論是，老管風琴師製造了一臺優秀的管風琴：它
一直工作了 180 年之久，直到 1864 年由於樣式過時而改建，但

這臺管風琴的音管至今仍在阿恩施塔特聖伯尼伐丘斯教堂裡，發出美妙的聲音。

　　這位年輕的管風琴鑑定家不僅出人意料之外的精通管風琴製作，而且更善於演奏管風琴，他用這臺新的管風琴演奏出了阿恩施塔特從沒有人聽到過的美妙的聲音，從而征服了所有人。阿恩施塔特的市政委員對巴哈的演奏大為讚賞，他們不僅聘請他在管風琴啟用的慶典上演奏，而且還打算聘任他為這裡的管風琴師。他們與他簽了合約：50 弗羅林外加 34 弗羅林的食宿費。不論是他在奧爾德魯夫的大哥，還是海因里希‧巴哈（Heinrich Bach），一輩子都沒有賺過這麼高的薪水。於是，年輕的巴哈終於憑藉自己精湛的演奏技術成了一名管風琴師。

　　巴哈在阿恩施塔特任管風琴師的工作，只在週日 8 點到 10 點的禮拜儀式、週一的祈禱和週四 7 點到 9 點的早課上。然而，在教堂做禮拜時擔任管風琴師，發揮音樂才能的可能性並不是很充分。一支序曲一支終曲，敬拜曲和為信徒唱詩而伴奏，這就是已成固定模式的工作內容。信徒們上教堂並不是出席管風琴音樂會，即使最美的管風琴曲，在禮拜儀式上演奏時，其效果和規模也都受到不小的限制。客觀來說，巴哈留在約翰‧恩斯特（Johann Ernst）公爵的宮廷裡，作為宮廷樂師會有更多的表現機會，可以演奏更多的音樂，特別是管風琴音樂，因為管風琴曲目的選擇對他來說是較為開放的。

當然，阿恩施塔特除了管風琴，也為他提供了參與樂隊演奏的機會。當地的伯爵在宮中擁有一支比威瑪宮廷還大的樂隊，共有 24 名樂師，再增加一名曾為公爵演奏小提琴的年輕人，真是求之不得的事情。除了優渥的薪水，巴哈還得到了另一個重要的東西：自主。從此之後，在工作之餘他完全可以自由支配時間，按照自己的意志和興趣從事音樂創作活動。

「出走」呂北克

當時的阿恩施塔特大約有 4,000 名居民、三座教堂和一所拉丁語學校，但卻沒有一個合唱團。巴哈的到來使人們看到了希望，作為新的管風琴師，巴哈從艾森納赫、奧爾德魯夫和呂訥堡累積了不少學校音樂教育方面的經驗，於是擔任教堂管風琴師的同時，他還負責訓練和指揮新組建的合唱團。他知道如何管理一支合唱團，並付諸實踐，於是他開始行動了，而且效果立竿見影。對此，首先是市政委員們感到格外欣慰，暗喜他們任用了一個如此優秀的管風琴師。當地的教會監理會、教區牧師和本地牧師當然也十分滿意，因為他們的教會終於有了自己正式的合唱團。中學生們對此也感到很開心，因為他們可以在教堂唱詩來證明他們都是像樣的好青年，而且參加合唱團也可以使他們獲得一定的社會地位。

　　但是，這種狀況只持續了一年多的時間就出現了問題。巴哈是個做事認真的人，這是他從小到大所遵循的準則。由他所起頭的事情，一定要執著地進行到底。他在一生的各個階段，雖然也表現出不少幽默的性格，但在音樂上他是從來不開玩笑的。在這方面，他不容敷衍了事，更不准吊兒郎當。他這樣做自然引起了合唱團團員的抵制。對他們來說，唱歌是一種不承擔任何義務的享樂：他們都是有錢人家的子女，並不是依靠唱歌而生活的。但巴哈卻不滿意他們的表現，他想把他們打造成一支優秀的合唱團。只要有人沒能領會他的風格或某個學生對合唱團的安排感到不滿，他就發牢騷，開始發脾氣，然後很快完全失去自制力，甚至出言譏諷。就這樣，他和學生們一起度過了兩年的時間。之前只是一些衝突和夾雜著辱罵及強烈抗議的偶發事件，直到一天晚上引起了一場鬥毆。

　　這件事起因於一次排練，一個叫蓋耶斯‧巴哈（Geyers Bach）的學生，他其實比巴哈還年長三歲，這名學生把巴松管演奏得一塌糊塗，讓年輕的老師當即暴跳如雷，朝他喊道：「你的巴松管只不過是隻老山羊。」引起了學生們的哄堂大笑。蓋耶斯‧巴哈不可遏，決定教訓一下巴哈。在一個漆黑的夜晚，趁著巴哈回家時，蓋耶斯拿著一根棍子，嘴裡罵著「該死的狗」就朝巴哈撲過去。而我們的年輕音樂家總是隨身佩劍，於是巴哈也拔劍出鞘，別忘了他還學過一些劍術呢！不一會兒巴哈就

把蓋耶斯‧巴哈的襯衣劃出了好幾道裂痕，如果不是路人聽到打鬥的聲音前來勸架，恐怕會有更嚴重的傷亡。憤怒的巴哈發誓再也不教這些笨蛋組成的合唱團了。教會和議會慌了，向他施壓，說即使這些人資質平庸他也得繼續接受這項任務。巴哈拒絕了，不公正的決定和學生的愚笨使他怒不可遏。巴哈對這些糾紛感到厭煩，並希望等一段時間好讓上司能夠改變態度，於是他申請休假，打算去呂北克進行旅行考察，並拜訪著名的迪特里克‧布克斯特胡德（Dieterich Buxtehude）。

巴哈當時申請了四個禮拜的假期，並推薦他的表兄約翰‧恩斯特（Johann Ernst）‧巴哈（Johann Erns Bach）代理他的工作。由於工作有人負責，所以他得到批准。從阿恩施塔特到呂北克大約 200 英里的路程，巴哈依然選擇徒步旅行。他對此已經習慣，而且累積了不少經驗。到了呂北克之後，巴哈找了一家便宜的旅館住下，開始了他的學習之旅。本來憑藉巴哈當時的經濟能力，住一家好點的旅館是沒有問題的，可是他卻沒有這樣做，小時候的貧窮經歷讓他懂得珍惜。

呂北克是當時德國北部的音樂中心，來來往往的都是酷愛音樂的都市人，其中不乏大師級的人物，而巴哈在這裡沒有一點聲望，這讓他認識到了自己和大師之間的差距。到了第三天，巴哈去了布克斯特胡德的音樂會。在音樂會上，巴哈一直很激動，因為這是他第一次參加這樣的盛會。

　　會場上穿著西裝、打著領結，文質彬彬的紳士們，拿著精緻小提包、穿著漂亮禮服的貴婦人們，這一切都是巴哈嚮往已久的。不過，最能夠吸引他的還是那優美的旋律，一到音樂會，他就驚訝地愣住了。40 種樂器為合唱伴奏，配合得完美無瑕！他從來沒有聽過如此完美的音樂，他如痴如醉地欣賞著，時而激動，時而憂鬱，仿佛整個人都融入了音樂中，這使得巴哈不得不由衷地佩服布克斯特胡德。

　　巴哈很快就熟悉並接受了布克斯特胡德的風格，對合唱形式進行最大限度的改編。其中最富有魅力的形式之一就是「合唱幻想曲」，在這種形式中，曲調被劃分成各個不同的聲部。我們可以看到作曲家獲得了多麼大的自由，巴哈對合唱幻想曲產生了很大的興趣。眼看四個禮拜的假期就要過去，但巴哈一點也沒有準備回阿恩施塔特的意思，一直到四個月之後他才回去。

　　布克斯特胡德當時已經 69 歲，在當時的德國享有非凡的聲望。他本想隱退，將自己在聖瑪麗教堂管風琴師的職位傳給自己的接班人。韓德爾本來也是可以接手這個管風琴師的職位的，這個職位不僅報酬豐厚，甚至還提供了一棟房子。但他卻附加一個條件：誰若想獲得這個職位，就必須和老管風琴師的女兒結婚。可是這位小姐不僅體態臃腫，而且比當時才 19 歲的韓德爾整整大了 9 歲。巴哈也完全可以成為布克斯特胡德的合適接班人，而且他的藝術也會在這裡獲得豐碩的發展。但是，

他也謝絕了這門婚事，不僅是因為雙方的年齡差別過大，而且還因為他在阿恩施塔特早就找到了他生活中的最佳意中人：他的表姐瑪麗亞‧芭芭拉（Maria Barbara）。巴哈非常愛芭芭拉，他毫不猶豫地拒絕了布克斯特胡德的提議，毅然地回到了阿恩施塔特。然而，這時候四個月已經過去了，遠遠超過了當初申請的時間，我們可以想像一下，在阿恩施塔特會有什麼等待著他。

到家以後，他就遇到了預料中的麻煩：監理會傳喚他去談超時休假的問題，同時繼續要求巴哈恢復中學生的唱詩活動。迫於生計，巴哈不得不接受原來合約中沒有的條約。然而，事情很快變得更加糟糕，因為在呂北克的四個月，巴哈深受布克斯特胡德的影響，掌握了更加前衛的管風琴演奏技巧，能夠在章節之間不拘形式地即興創作，自由花俏的和弦與裝飾音、不定性的轉調與變奏等等，這些做法是巴哈在呂北克學習的心得，也代表當時管風琴技術的新方向，然而這顯然不適合教堂的禮拜活動。這些時人看來「怪異」的做法自然受到投訴，教會當局在 1706 年 2 月及 11 月警告巴哈，指責他拖了這麼長時間不回來履行職責，還在演奏時大量使用奇怪的轉調，並要求他不要隨心所欲地發揮甚至使用截然相反的音調。因為如果長時間這麼做，人們就無法辨清聖詠旋律，進而影響到教堂的禮拜活動。據說，這些指責還是用拉丁文寫的，還帶有濃厚的說教意味。

　　從那時開始，巴哈對在阿恩施塔特的工作感到厭煩了。他用一種誇張諷刺般的順從來回應，轉而採用非常平淡的宗教音樂。以前是太長，彷彿總是彈不夠，而現在又變得太短。教會新的抗議又來了，他們給他下了最後通牒，而巴哈對此毫不理會。在接下來的日子裡，阿恩施塔特的人們更是驚訝地發現教堂的合唱團裡還安插了瑪麗亞‧芭芭拉（MariaBarbara）站在管風琴臺前唱歌，而巴哈為她伴奏。要知道，這在當時可是有傷大雅的事情，更何況巴哈和芭芭拉還沒有正式結婚。在教會看來，這是對他們的公然挑釁，而巴哈對此卻不屑一顧。

　　巴哈和教會的衝突終於到了無法挽回的地步，他也準備放棄阿恩施塔特的工作，到其他地方另尋出路。在職涯上，幸運從來沒有遠離過巴哈：1706 年 12 月，在不到 60 公里以外的米爾豪森，當地教堂的管風琴師喬治‧阿勒（Johann Georg Ahle）去世了。巴哈抓住了這個機會，1707 年的復活節，他應邀去試演。在那裡，他的藝術像三年前在阿恩施塔特一樣，受到了熱烈的歡迎。當一個月後教會理事會開會時，候選人已經毫無疑問，那就是我們的藝術家 —— 巴哈。一名市政委員被派往阿恩施塔特和年輕的巴哈談判，巴哈的報酬比剛去世的阿勒還要高，每年達到 85 弗羅林，外加食物、柴火和魚，而條件卻和阿恩施塔特沒有什麼兩樣。巴哈對這一切都很滿意，於是他又一次來到米爾豪森簽署了任職合約。

　　6 月 29 日，巴哈回到阿恩施塔特，交回了管風琴的鑰匙，並遞交了辭呈。阿恩施塔特的教會並沒有刁難他，而且也找到了接班人，就是巴哈去呂北克時代替他工作的約翰‧恩斯特（Johann Ernst），因為他答應帶領學生唱詩，而且報酬也比巴哈低得多。阿恩施塔特的人們終於鬆了一口氣，而巴哈也終於擺脫種種束縛和不悅。出於謹慎，巴哈還是按照慣例，去向這些人道別，並表示感謝，以便能夠順利被批准離開。於是，巴哈和阿恩施塔特的解約於當年 9 月 16 日生效，米爾豪森派了一輛大車幫他搬運家具。從那時開始，巴哈已經屬於米爾豪森了，他唯一暫時留在阿恩施塔特的就是他的未婚妻瑪麗亞‧芭芭拉。不過，他們很快就走入了婚姻的殿堂，成為令人羨慕的伴侶。

　　當巴哈在米爾豪森安頓好了之後，就迫不及待地回到阿恩施塔特接回芭芭拉。1707 年 10 月，巴哈和芭芭拉在距離阿恩施塔特不遠的多恩海姆舉行了婚禮。因為那裡教堂的牧師是巴哈的朋友，而且剛娶了芭芭拉的姑姑。之後，巴哈帶著芭芭拉回到了自己的家鄉 —— 艾福特，看望了那裡的親人，然後兩人回到米爾豪森，開始了一段嶄新的生活。

早期的音樂作品

前面我們說過，在其他音樂天才已經開始創作作品的年齡，巴哈還躲在閣樓上艱難地抄寫著大哥的樂譜。那麼，巴哈什麼時候才開始創作屬於自己的樂譜的呢？最早可以追溯到阿恩施塔特時期，那個時候他已經開始創作音樂了，比如為了送別他的兄長雅各布而譜寫的《降 B 大調隨想曲，BWV992》，但是由於受到種種限制，巴哈的聰明才智並沒有充分發揮出來。只有到了米爾豪森，巴哈才真正開始了他的創作活動。在這裡，新婚不久的巴哈很快樂很幸福，心平氣和，與世無爭，源源不斷地創作音樂作品。

雖然合約上只規定他負責演奏教堂的管風琴，但他並不滿足於此。他主動負責教堂所有的音樂，更新了演出的保留曲目，並準備用深受布克斯特胡德啟發的清唱劇代替當前有樂器間奏的合唱。

下面，我們來具體談一談巴哈早期的音樂作品吧！巴哈早期的作品題材多種多樣，深受當時他所遇到的音樂家的影響。他的特點在於絢麗的修飾、感官和色調的對比，以及對位法的熟練運用，而這就帶來一個問題：相繼受到各種對立風格的影響卻難以進行綜合整合，因而他的作品就顯得不合傳統，從形式上來看毫無規則可言。然而，這位年輕的音樂家很少考慮這些，他隨心所欲地進行創作，嘗試著用一切可能的形式來表現自己的音樂題材。

　　儘管不合規範，但是在巴哈早期的作品中，正是這些使得他的作品充滿了想像力和感染力，太多的激情、想像和衝動使得邏輯無法發揮作用。巴哈早期的名曲《d 小調托卡塔與賦格》（BWV 565）就充分體現了他非凡的成就。在《d 小調托卡塔與賦格》中，巴哈使宗教世界的耶穌受難與現實中人的痛苦得到悲壯的統一，讓救贖的犧牲精神與對幸福的孜孜以求水乳交融，在那建築式的音響群落裡，你能感到一種具有歷史厚度的悲壯的熱情、敏銳的呼吸和聖潔的冥想。

　　樂曲由一首觸技曲（Toccata，亦稱托卡塔曲）和一首賦格曲組成。那麼，什麼是觸技曲和賦格曲呢？下面，讓我們來學習一下音樂常識吧！觸技曲是一種節奏快速而清晰的樂曲，起源於文藝復興時期的義大利北部。後來，作曲家將這種音樂形式帶到了德國，並使其發展到了頂峰。巴哈的觸技曲是這種音樂形式的經典之作。這些作品都是即興作品，通常伴隨著一段獨立的賦格。在這種情況下，觸技曲代替了一般的固定的序曲。賦格（fugue）是盛行於巴洛克時期的一種複音音樂體裁，又稱「遁走曲」，意為追逐、遁走。賦格的結構與寫法須合乎規範，樂曲開始時，以單聲部形式貫穿全曲的主要音樂素材稱為「主題」，與主題形成對位關係的稱為「答題」。之後該主題及答題可以在不同聲部中輪流出現，而主題與主題之間也常有過渡性的樂句作音樂的對比。長期以來，一直有人對觸技曲

和賦格抱持批評態度，認為觸技曲傾向於狂想曲，而賦格則看起來支離破碎。實際上，透過這種非凡的即興演奏，這種藝術已經被發現是如此完美和令人陶醉的，引起人們的強烈迴響。

這首曲子從一開始就以靈活的鍵音與厚重的琴管發出莊嚴的聲音，由此而展開的悲壯的音流，給人以遼闊自由的感覺。接著是三段相對完整的音樂，前兩段是主題的自由變奏，第三段是音樂素材的發展。這三段音樂情緒逐步高漲，到了觸技曲的尾聲達到高潮。在這裡幾乎看不到巴哈賦格曲所特有的嚴謹的旋律和複雜的交織，取而代之的是對主題素材的多樣化展開。顯然，這種處理方法使賦格曲與觸技曲有機地交融在一起。賦格主要是用旋律之間的相互呼應來構造樂曲，聽上去就好像你追我趕的感覺，非常接近主調風格，沒有固定答題，也沒有橫向曲調線的複雜交織。仔細聆聽就會發現，賦格曲的主題是從前面的觸技曲中引申而來的，特別是結尾部分，出現了一連串輝煌的和弦，好像又回到了開始的觸技曲，這就加強了整首樂曲的完整性和統一性。

接下來，讓我們來近距離分析一下巴哈的《降 B 大調隨想曲，BWV992》。該曲譜寫於 1704 年，全名為《降 B 大調隨想曲「致敬愛兄長的離別」，作品992》。當時，巴哈已經19歲，正在阿恩施塔特擔任管風琴師。作品裡所指的哥哥就是巴哈的二哥，約翰·雅各布。當年父母去世後，雅各布和巴哈一起到

奧爾德魯夫的大哥家生活。雅各布 22 歲那年加入了查理十二世（Karl XII）的衛隊，擔任雙簧管吹奏手，曾到波蘭和俄國參加過戰爭，直到最後得到國王的准許繞道君士坦丁堡回到瑞典首都斯德哥爾摩。軍旅生涯結束後，他擔任了宮廷的樂師，大約於 1772 年在斯德哥爾摩去世。

《降 B 大調隨想曲》全曲總共有 6 章：

1. 小抒情調，掛念雅各布要離家的柔和曲調。

2. 慢板，想念一個人在異國的哥哥，顯得很傷感。

3. 追悼曲，巧妙地使前面兩曲對奏，呈現朋友們的悲嘆。

4. 慢板，描寫趕來道別的朋友們的心境。

5. 抒情調，追憶馬車上的哥哥和馬車伕的熟練動作，情景如畫。

6. 賦格調，模擬馬車伕動作吹的喇叭賦格曲。

在這個組曲中，我們可以看到巴哈一方面想努力表現劇情的曲折起伏和思想感情，一方面又想創作完美的音樂。比如，在哀歌中出現了三種悲痛。首先是順從的悲痛，它嘆息著，於是悲傷的下行音階兩個兩個連在一起，中間用休止符斷開；然後是抑鬱沉痛的悲傷，它切分呼吸，聲調哽咽，內心痛苦，也是下降音符，但跌宕起伏，一邊切分時值或不按節拍演奏；最後是嗚咽聲和尖叫聲烘托的最強烈的痛苦，這一次是半音音階的下行音階，因為在巴哈看來半音天生適合表達焦慮、猶豫、痛苦和瘋狂的心理。事實上，這三種方式透過細膩巧妙的表現方

式，已經超越了一般性的簡單描述。總之，巴哈想要創作純音樂的作品，要使描述音樂和語言的表達獲得一致，而這些音符則向我們展示了一位邏輯性極強的天才。

　　當然，巴哈青年時期的作品並沒有達到特別高的水準。翻開巴哈最初的合唱讚美歌，我們會發現巴哈先後採用過帕海貝爾、伯姆和布克斯特胡德的方法，有時候德國北部和中部的風格會相互的融合。這是因為他博採眾長卻還沒有融會貫通，形成自己的風格的緣故。

第三章　踏入音樂旅途

第四章
巴哈在威瑪

重回威瑪

　　儘管巴哈在米爾豪森過得很幸福快樂，但一年之後還是不得不離開這裡。這是為什麼呢？原來，巴哈不小心捲入了當地教會虔信派和正統派之間的鬥爭。教堂的牧師弗羅內（J. A. Frohne），他是虔信派信徒，而瑪利亞教堂副主教艾爾瑪（Eilmar）是正統派教徒。他們之間圍繞著基督教教義和儀式的爭執不斷，教會和政府對此也無可奈何，只能勉強讓雙方保持克制。巴哈對這些問題產生了興趣，並捲入了這場鬥爭。巴哈是在正統派的影響下成長的，在學校裡他受到了正統派的神學教育，因此他很堅決地支持正統派而反對虔信派。當然，巴哈十分清楚正統派的狹隘和形式主義的僵化，也並非不知道虔信派所帶來的新鮮的事物。事實上，巴哈曾經傾向於虔信派，但這使他陷入了矛盾之中，對自己從事的音樂產生了某種罪惡感。因為虔信派反對音樂，認為音樂會擾亂人的靈魂，使人容易沉溺於有害的幻想之中。對此，酷愛音樂的巴哈是不能容忍的，在他看來，音樂是安撫人的靈魂和情緒的很棒的方法，人們可以看到另一種音樂組成的世界秩序。而正統派的觀點則恰恰相反，他們十分重視宗教音樂，而且艾爾瑪本人就很喜歡音樂，和巴哈也是非常要好的朋友。由於無法發揮自己的特長，巴哈轉而支持正統派，擁護艾爾瑪。就在這個時候，兩個教派之間的衝突開始變得激烈，而且虔信派占據了上風。

　　巴哈受到了種種限制，他被剝奪了住所和好幾項權利，這些糾纏不休的紛爭讓他心力交瘁，感到在米爾豪森的前途黯淡無光，於是他決定另尋出路。正在這個時候，威瑪的宮廷管風琴師約翰·埃弗勒（Johann Effler）因為年邁辭去了這個職位。巴哈聽到這個消息，便前去毛遂自薦。和在阿恩施塔特及米爾豪森一樣，巴哈在威瑪公爵威廉·恩斯特的宮廷用嫻熟的技術征服了所有聽眾，馬上得到了錄用，並獲得了比前任更高的薪水待遇，他此時的薪水提高到了225弗羅林，後來擔任宮廷小管弦樂隊的隊長時，又增加到240弗羅林。

　　巴哈在給米爾豪森的市長和議員請求辭職的信中這樣寫道：

　　　　「我唯一的目的就是為最榮光的上帝創造完美的音樂，透過自己的才智來實現這個願望。我特別想提高你們教堂的音樂水準。在這方面，它甚全落後於周邊村莊。我也曾經想出點力，並向你們提交了一份修理管風琴的計畫，我覺得這是我的職責。然而，困難重重，也看不到一點產生轉機的跡象 —— 在這種情況下，承蒙上帝恩惠，我意外地得到一個付出與報酬更相稱的職位。我到那裡工作是為了完善教堂的音樂，而不是出於個人的原因。我應邀擔任教堂和尊貴的薩克斯·威瑪公爵殿下的樂師。因此，我請求各位尊貴的先生們發給我那微薄的薪水，並同意我辭職……」

　　米爾豪森的決策者們同意了他的辭職，但是不無遺憾，因為他們覺得巴哈是一位難得的音樂家。於是，巴哈在米爾豪森

待了還不到一年就重新回到了威瑪。

　　1708 年 7 月，巴哈在威瑪安頓下來，這是他一生中的一次巨大突破。這一年巴哈 23 歲，巴哈在這裡重新開始，並繼續著他的輝煌音樂之旅。當巴哈回到威瑪時，他嘗試了許多體裁：奏鳴曲、前奏曲、賦格、觸技曲、聖詠前奏曲、變奏曲和清唱劇。除了他精湛的演奏技術之外，他具有的非凡創作潛力也得到人們 —— 特別是威廉·恩斯特公爵的讚賞 —— 他甚至授權巴哈可以做一切想做的事情。

　　為了更好地了解巴哈在威瑪的生活處境，我們有必要詳細介紹一下威瑪的威廉·恩斯特公爵。威廉·恩斯特公爵生於 1662 年，從 1683 年開始執政，巴哈去的時候他已經 46 歲了。當初，為了防止國家分裂，威廉·恩斯特的父親決定，由他和弟弟約翰·恩斯特（Johann Ernst）以同等的權力分別執政。但是在接管政府的時候，他和弟弟簽署了一項協定，保障了他所擁有的許可權。兩年以後，他又通過法律程序改變了協定，進一步限制弟弟的職權範圍，擴大自己的權勢。又過了兩年，他提出單獨享有國家最高審判權，事實上是把弟弟打入冷宮。弟弟最後只好求助於德意志皇帝，希望重新得到原本屬於他的權力，但等待四年之後，他的要求遭到拒絕，終於徹底退出政壇。

　　從這件事來看，威廉·恩斯特是一個薄德寡恩的君主，但他又是一位非常虔誠的基督教徒。每天早上，整個宮廷都要參

加祈禱，冬天從晚上 8 點開始，夏天從晚上 9 點開始，僕人們就必須把城堡的燈全都熄滅了。為了確認僕人們是否虔誠，他甚至在禮拜結束後親自詢問他們信仰相關的問題。公爵對待音樂也是如此，他取消了褻瀆宗教的幻想曲，而且很少舉行宴會和演奏非宗教的套曲。在他統治初期，還容許一些舞臺演出，後來他對宗教越來越虔誠，開始不喜歡這些演出。

這一切都讓巴哈感到高興，因為既然公爵如此輕視世俗音樂，就一定會全力把宗教音樂發揚光大，這正是巴哈求之不得的。因此，公爵從一開始就非常喜歡這位新來的管風琴師，覺得這種使他的藝術充滿活力的信仰並不是一種強制性的信仰，而是一種內心願望的表現。巴哈沒有讓公爵失望，很快就聲名遠播，成為德國最傑出的管風琴師之一。

在威瑪任職期間，巴哈主要還是繼續創作他的大型管風琴曲。巴哈的管風琴曲幾乎有一半是在阿恩施塔特和威瑪時期完成的。這些音樂幾乎都與教堂音樂無關，而是隨意的管風琴曲。在對它們進行研究之後，你會驚奇地發現：它們不僅整體上看是獨一無二的，而且每一首也是如此。

不僅如此，巴哈在管風琴彈奏技巧上還取得了非凡的突破和創新。他打破了傳統彈奏管風琴鍵盤的技術，首先使用拇指彈琴。原來，在此之前人們只是使用四根手指彈奏管風琴，全靠手指靈巧地相互交疊。這種指法處理比較簡單的曲子還可

以，但如果演奏和音，最常見的是每隻手要彈三個音，由於四根手指的間距都不大，所以為了便於演奏，作曲家往往把音位排列得相當緊密，不能充分發揮管風琴的音效。

對於這種指法的局限性，巴哈早就耿耿於懷。怎麼樣才能更好地表達自己的思想，展示音樂之美呢？巴哈很快意識到規則地使用拇指能產生意想不到的良好效果。這使他在樂器技術和音樂上都取得了極大的收穫，特別是複音音樂的結構可以變得更複雜一些、更寬廣一些，短句的結構變得更巧妙，和音也更加豐富。不久之後，這種技術開始在歐洲獲得更加廣泛的應用。此外，巴哈還大大開發了管風琴的腳踏鍵盤技術，用踏板的即興演奏牢牢地吸引住聽眾。一位聽眾在見證了巴哈的即興演奏後，這樣記載：「他的雙腳像長了翅膀一樣在踏板上翻飛，雷鳴般的聲響直穿過教堂。腓特烈親王被他出色的表演吸引住了，大為讚賞。表演一結束，他就從手上摘下一枚鑲有寶石的珍貴戒指送給巴哈。僅僅是精湛的踏板技術就足以贏得這樣的獎賞，如果他再用上指法的技術，還不知道親王要獎賞他什麼呢！」

不戰而勝

在威瑪度過四年之後，1712 年巴哈陷入了思考，對是不是該離開這裡感到猶豫。因為在哈勒的一位管風琴師剛剛去世，這個職位空缺下來了，哈勒的人們很希望巴哈能接任。巴哈之

所以猶豫，並不是因為對威瑪的生活不滿意，實際上他非常滿意，而是因為他喜好遊歷天下，喜歡變換生活環境。巴哈無法忍受生活單調重複，毫無變化，在完成第 258 首清唱劇之後，他需要一些耐心和更豐富的想像力來重新獲得靈感並繼續進行創作。當然，也有出於獲得更高薪水的考量。儘管巴哈在威瑪的薪水已經夠高了，可是當時他已經是一個大家庭的經濟支柱了，全家人都需要他來供養。自從結婚之後，他的妻子芭芭拉的妹妹也遷來一起居住，接著是孩子們的出生，1708 年是卡特莉娜‧多羅特婭（Catharina Dorothea），1710 年是威廉‧弗里德曼‧巴哈（Wilhelm Friedemann Bach）……哈勒當局對他堅持要求提高薪水的做法感到非常不高興，不過這件事卻對巴哈有利。由於威廉‧恩斯特公爵不想失去這位天才管風琴師，他給巴哈提出了更優越的條件。巴哈接受了，決定繼續留在威瑪。在哈勒事件之後，威瑪公爵在一份新的契約中規定，巴哈除了擔任唱詩班的管風琴師以外，還必須擔任樂長，負責每個月創作和演奏一首清唱劇。以前，巴哈會穿著匈牙利的衣服，在由一個長者德雷西指揮的議會管弦樂團中拉小提琴。公爵本來想任命老德雷西的兒子約翰‧威廉‧德雷西（Johann Wilhelm Drese）擔任其父親的繼任者，後來覺得只有巴哈才能接替老德雷西擔任樂長的職位，於是便任命了巴哈。威瑪公爵的這一個任命使我們有幸得到巴哈第一批重要的清唱劇。

在日常的工作和創作之餘，巴哈還積極擴大自己的社交圈子，認識了許多音樂界的名人，並從他們那裡學到了許多有用的東西。這對於他來說簡直是一件最幸福的事情。巴哈經常去拜訪堂兄約翰·尼古勞斯·巴哈（Johann Nicolaus Bach），也到艾森納赫拜訪約翰·伯恩哈德·巴哈（Johann Bernhard Bach），並在那裡見到了著名的泰雷曼。泰雷曼是當時典型的「官方」音樂家，技術精湛，聲名顯赫，有著很高的修養。這些都使巴哈深受影響，尤其是他那些前衛的音樂。巴哈與他的關係非常親密，甚至請他做第二個孩子的教父。但這些人當中的任何一個都沒有他在威瑪當管風琴師的堂兄約翰·喬治·瓦爾特（Johann Gottfried Walther）對他的幫助來得大。這位堂兄酷愛音樂，非常熟悉義大利音樂和音樂家，正是在他那裡，巴哈得以從容不迫地研究，這為他以後的創作注入了強勁的動力。對義大利音樂的研究使巴哈決定改變自己的音樂形式和風格，從此之後巴哈更多地考慮結構的平衡和相稱，減少誇張和不合理的形式，而且賦格的運用也變得有規律了，不再過於頻繁。在此基礎上，巴哈譜寫了許多義大利主題的賦格，如《c 小調賦格曲，BWV574》是以萊倫齊（Giovanni Legrenzi）的主題為基礎創作的，《b 小調賦格曲，BWV579》是基於柯賴里（Arcangelo Corelli）的主題為基礎所創作。在他的管風琴曲中，如《d 小調器樂歌曲（Canzona in D Minor），BWV

588》和《快拍賦格曲，BWV589》中可以看出老弗雷斯科巴爾迪（Girolamo Frescobaldi）的風格。不管是弗雷斯科巴爾迪的古老，還是安東尼奧‧韋瓦第（Antonio Lucio Vivaldi）的現代，這些對巴哈來說都無關緊要，重要的是每個人都能給予他令他迷戀的東西。博採眾長，融會貫通，這正是巴哈得以成功的最關鍵的因素。

　　1717 年對於巴哈來說是有決定意義的一年，因為這一年巴哈在與法國著名音樂家路易‧馬爾尚（Louis Marchand）的一場比試中不戰而勝：馬爾尚悄悄離開，而巴哈卻用音樂征服了整個德意志。這場比試發生在距離威瑪不遠的德勒斯登，是當時歐洲大陸上僅次於凡爾賽宮的最光輝和最偉大的宮廷，那裡的音樂和威尼斯一樣輝煌。1717 年秋天，巴哈獲得一份去德勒斯登的邀請。發出這個邀請不是沒有緣故的，而是因為德勒斯登的宮廷樂隊出了問題：曾在凡爾賽宮擔任法國國王的宮廷管風琴師和大鍵琴師的路易‧馬爾尚來到了德勒斯登宮廷。他在這裡舉行演出，並獲得了巨大的成功。然而，不僅是出於民族情結，更是出於藝術性的原因，德勒斯登宮廷樂隊無法容忍馬爾尚。作為管風琴師，巴哈早已享有傳奇般的盛名，在大鍵琴方面的造詣也很深，而馬爾尚的名聲也與其不相上下。反對馬爾尚的人希望能慫恿他們兩人進行一場音樂比賽，這種競賽在當時很流行。於是，他們邀請巴哈來到德勒斯登，這確實是

一步好棋。因為不論是巴哈，還是馬爾尚取得勝利，對德勒斯登來說只會有好處。巴哈如約而來，他看過馬爾尚的作品，對他十分欣賞，非常希望能和他切磋切磋。巴哈在約定的時間出現在聽眾的面前，因為兩位參賽者都很有實力，所以現場的氣氛相當熱烈。然而馬爾尚卻沒有出現，原來他當天早上就悄悄離開了，毫不猶豫地把勝利拱手相讓。演奏開始了，巴哈為他的聽眾獻上了一場獨奏音樂會，掀起了一片巨大的熱潮。人們拍著手說：「這是一個難忘的夜晚！」事實也確實如此，德勒斯登從此再也沒有忘記巴哈，這也成為巴哈一生中最大的成就之一。

被囚禁的音樂家

我們有足夠的理由相信，巴哈在威瑪生活得很幸福。巴哈和芭芭拉的孩子接連出生，一家人其樂融融，生活在幸福之中。不僅如此，家裡也非常熱鬧，因為巴哈教了很多學生，他們中有喬治·克里斯多福·巴哈的孫子與在奧爾德魯夫的哥哥的兒子。後來隨著巴哈的名聲越來越顯赫，又有很多人慕名而來，其中有兩個身分尊貴的學生：恩斯特·奧古斯都（Ernst August）和約翰·恩斯特（Johann Ernst）。他們是約翰·恩斯特（Johann Ernst）親王的兒子，也就是威廉·恩斯特公爵的姪子。約翰·恩斯特有很高的音樂天賦，不幸的是 19 歲便英年早逝，年長的恩斯特·奧古斯都不久後就在巴哈的生活中起到了決定性的作用。

　　1716 年，對於巴哈來說既是一個卓有成就的年分，也是一個危機四伏的年分。當時他 31 歲，不幸地捲入了威廉・恩斯特和他的姪子恩斯特・奧古斯都之間的紛爭。正如前面所說的那樣，虔誠的威廉・恩斯特遵循父親的遺囑，必須和他的兄弟平分政權，弟弟死後，他又極不願意讓姪子獲得更多的權力。於是，他們之間發生了一連串的爭執，並有越演越烈的趨勢。在這樣的情況下，威廉・恩斯特公爵不僅減少姪子的照明費用，更打算採取進一步的措施：剝奪姪子生活的樂趣。

　　終於有一天，他下令禁止宮廷樂師在他姪子的城堡裡演奏，違者將處以 10 弗羅林的罰款。這在當時是很大一筆錢，要知道巴哈一年的薪水只有 240 弗羅林。巴哈對此十分生氣，一方面出於與這位愛戴他的學生的友誼，另一方面也是出於對公爵的不滿。他不顧禁令，利用學生的生日，就在距離城堡最近的宮廷裡演奏了一首清唱劇以示祝賀，並獻上一首詩作為最好的禮物。他的大膽舉動使公爵大為不悅，從那時起巴哈的麻煩就來了。

　　當年 12 月樂隊指揮老德雷西去世，對巴哈來說，樂隊指揮一職理所當然應該歸他所有，因為實際上他早就在負責這項工作，只是需要一個正式的委任證明而已。然而他完全想錯了，公爵為了報復，決定徹底奪走巴哈所期待的樂隊指揮的職位，他邀請巴哈的好朋友泰雷曼擔任樂隊指揮。泰雷曼收到公爵的邀請信後，立即回信說，在他身邊的巴哈就是最好的音樂家，

也是樂隊指揮的最佳人選。但是公爵不為所動，任命老德雷西的兒子約翰・威廉為樂隊指揮，甚至下令取消向巴哈提供曲譜紙張。對此，巴哈非常憤怒，作為回應，便再也沒有創作一首清唱劇，並決定離開這裡。

巴哈最終選擇了克滕宮廷，這是因為恩斯特・奧古斯都的夫人的緣故。恩斯特・奧古斯都的夫人是克滕的利奧波德親王（Leopold）的妹妹，巴哈與這位公爵夫人的關係密切，向她傾訴了自己的煩惱。公爵夫人把這些告訴了自己的哥哥利奧波德親王，這位親王非常高興自己的小宮廷裡能有這麼一位傑出的藝術家，於是決定組織自己的樂隊，並請巴哈擔任樂隊隊長。克滕的宮廷屬於喀爾文教派，這裡的宗教顯然沒有威瑪興盛，宗教音樂也僅限於演奏簡單的《聖詩》，但是利奧波德親王十分熱愛樂曲，巴哈看到這裡有機會能探索新的領域，於是決定接受親王的邀請，和克滕宮廷簽署了合約，合約規定於1717年8月1日起就任那裡的樂隊指揮。

為什麼巴哈還沒有在威瑪公爵這裡辭職就簽署了一項新的合約呢？原來，在巴哈看來辭呈只是一個形式，並不會受到公爵的刻意為難。然而，當巴哈向威瑪公爵提出辭職的時候，卻遇到了意想不到的麻煩。威瑪公爵知道巴哈是一位非常難得的音樂家，本來就不想更換樂隊首席的人選，而巴哈要到他討厭的姪子的連襟那裡去工作的消息更是讓他大為惱火，因此公爵

堅決不同意巴哈離開。一直到了應該履行合約的時候，公爵還沒有讓巴哈離開的意思。他希望自己的管風琴師最終能做出讓步，繼續留在威瑪為他效勞，但是他太不了解巴哈了。巴哈堅決要求離開，直截了當的指責公爵，態度強硬，火氣十足，而公爵也被激怒了，把他抓了起來，關在了「公國法官小屋」中。

「公國法官小屋」是什麼呢？它是威瑪的一種監獄形式。在當時的威瑪有三種形式的監獄：有公爵創建的監獄和孤兒院，城市監獄，然後就是「公國法官小屋」了。這是為乞丐、流浪漢和一切被稱為「下等人」的人準備的監獄，也是威瑪最低下的、最具有侮辱性的地方。公爵之所以把他的樂隊首席和社會底層的人關在一起，目的就是為了侮辱巴哈，讓他明白他在公爵的眼裡只不過是一個叛逆的侍從。巴哈被捕後，他的妻子芭芭拉非常害怕，但依然去找公爵，請求他釋放了巴哈。正在氣頭上的威瑪公爵自然不會同意。

但是，讓威瑪公爵沒有想到的是，把這個叛逆的侍從關起來卻引發了一場政治風波。原來，由於違背父親的遺願，侵占弟弟的執政權力已經讓他的政治聲望深受影響。公爵在前一年由於行為不端已經受到宮廷的譴責，而且在帝國宮廷會議還有兩場與他有關的官司：一個是和他的姪子發生的爭執，一個是關於他向施瓦茨堡伯爵提出的不合理的要求。現在他只是因為巴哈想離開威瑪，就把這樣一位赫赫有名的音樂家和流浪漢關

在一起，這顯然不利於公爵的聲譽。而且，克滕的公爵和柏林的王室有著特殊的關係，威瑪公爵也不想與克滕宮廷把關係弄得太僵。更何況自從巴哈在德勒斯登閃亮登場以後，就成了執政大臣的好朋友，如果僅僅是為了巴哈就和德勒斯登的執政大臣發生糾紛，也確實沒有什麼好處。於是，在囚禁了一個月之後，威瑪公爵很不情願地釋放了巴哈。

　　那麼，巴哈在監獄中的一個月是怎麼渡過的呢？他並沒有閒著，而是在監獄裡修改了《管風琴小曲集》。他在獄中修改並在克滕繼續進行的這本《管風琴小曲集》是他一生最偉大的工程之一。根據最初的構想，這本樂譜應該包括 164 首管風琴聖詠曲，用禮拜儀式年、禮拜日和每個節日為每一首加上插圖，再加上大大小小的數字進行說明。為了使他的插圖更簡明易懂和更能表達自己的意願，巴哈甚至在空白的上半部按照演奏順序寫上了每首讚美歌管風琴曲的標題。然而，不知道因為什麼原因，他只完成了預計的四分之一，45 首管風琴曲。在這部作品中，這些聖詠曲按教堂行事曆的次序記錄：待臨節 4 首，聖誕節 8 首，為季節變遷而作的 3 首，主顯節 2 首，蒙難節 7 首，復活節 6 首，聖靈降靈節 1 首，然後是一般性的聖詠曲。巴哈在該書封面上的「序」表明，他不僅希望這本《管風琴小曲集》成為一部真正的教學作品，而且希望這是一部讚美上帝的作品：

　　這本關於管風琴的小冊子，為管風琴初學者提供演奏和管風琴聖詠曲的各種手法，並使其踏板技術的學習臻於完善。因為，踏板在管風琴聖詠曲中是必要和相當重要的，為了給唯一至高無上的上帝帶來榮譽，為了教會其他人學習。

　　因此，我們可以說《管風琴小曲集》不僅涵蓋了新教教義和儀式的各方面，而且展現了巴哈對上帝的無限崇敬之情。《管風琴小曲集》的創作是以聖詠曲為基礎的，目的是讚美至高無上的上帝。巴哈認為，音樂是上帝為使善男信女更容易學習聖詠曲而賜給大眾的禮物，所以他創作的這部作品就是試圖在教徒、聖詠曲與上帝之間建立一座橋梁，這座橋梁的建立是透過前奏曲來引領大眾的情緒，使他們能夠透過聆聽前奏曲和演唱聖詠曲，來達到體會教義和歌頌上帝的目的。

　　巴洛克時期，情感論音樂美學在音樂創作中占據了主導地位。當時的音樂家所追求的理想，就是透過理性化的手段與技術，使音樂能夠準確有效地引導和控制聽眾的情感，把人類內心的喜悅、興奮、痛苦、悲傷等情感以某種特定的方式表現在音樂中。巴洛克時期的這種音樂思想是在繼承和發展文藝復興時期的人文主義思想的基礎上形成的。巴哈自覺或不自覺地受到了這一理論的影響，並體現在他的創作中。在《管風琴小曲集》中情感論的表現尤為突出。這些聖詠曲、前奏曲比原來樸素的四聲部聖詠曲結構更嚴謹，技巧更豐富，情感的表達更清楚。

巴哈透過音樂的各種要素將嚴密的邏輯思維與深刻的情感表現更完美的融為一體，把聖詠曲歌詞的深刻寓意生動如畫的表現出來，比原來的聖詠曲更加豐富，更有藝術性，也更富有人的情感。巴哈以其虔誠的宗教信徒所特有的方式將其情感表現在一種純粹的宗教音樂體裁之中，人文主義的精神內涵被融入於對上帝的信仰之中。同時他也把上帝視為與民眾同在的精神拯救者，把世俗的、現實的欲求與渴望寄託在宗教感情的幻化之中。這就是巴哈這部《管風琴小曲集》的精神所在。

下面，讓我們具體的從音樂本身來進一步了解《管風琴小曲集》的魅力。巴哈創作的聖詠曲博採前輩作曲家之長，堪稱這種體裁的巔峰之作。在《管風琴小曲集》中，他主要透過描繪性和象徵性的音樂手法來表達聖詠曲的歌詞內容和宗教思想。黑格爾說：「音樂就是精神，就是靈魂。」《管風琴小曲集》正是從另一面展現了新教的精神和靈魂。人們透過聆聽巴哈的音樂作品實現了追求超越現實苦難的美和自由，去尋求精神家園的避難所的願望，從而獲得了一種精神上的寧靜、和諧和安穩。就一定意義上來說，《管風琴小曲集》既是聖詠曲的前奏，也是聖詠曲的延伸。

我們可以按照這部作品音樂手法的運用，把 45 首前奏曲分為四種類型：具有一般特徵的前奏曲、運用卡農手法的前奏曲、對旋律進行裝飾的前奏曲、富有特色的運用腳鍵盤的前奏曲。

下面，我們就以具有一般特徵的前奏曲為例，進行音樂上的分析，探討它們與聖詠曲內容之間的深刻聯繫。在《管風琴小曲集》中有 32 首具有聖詠曲前奏曲的一般特徵，即把聖詠曲的旋律作為主旋律放在高音部，下方兩個聲部及腳鍵盤採用音型化的對位手法加以處理。它們都是根據聖詠曲的內容進行創作的，每曲都各具特色，晶瑩剔透，別具一格。巴哈充分地利用了複音音樂和對位式的和聲的手法，把歌詞的內容和意境表達得淋漓盡致。其中，《亞當的墮落使一切腐朽，BWV637》便是典型的一個例子。

第五章
巴哈在克滕

最好的歸宿

　　1717 年 12 月，在經歷種種坎坷和曲折之後，巴哈終於擺脫了威瑪公爵，來到了克滕。克滕的利奧波德親王對巴哈的到來十分高興，他立即按照合約向巴哈支付了 4 個月的薪水，儘管這段時間巴哈沒能為他演奏任何音樂。他把一切都安排妥當了，巴哈得到了一棟房子的使用權，裡面甚至包括一個樂隊排練廳，以便新上任的樂隊指揮能夠在家裡進行音樂排演。君主的國庫承擔了房子的租金和取暖的費用，這讓巴哈在克滕找到了一個溫暖的家，這種溫暖既是身體上的溫暖，也是心裡的感覺。這對巴哈來說，無疑是最好的歸宿。

　　下面，我們有必要詳細地了解一下利奧波德親王。從對待音樂家的態度，我們就會發現，他是一位有良好的修養，容易親近和相處的君主，更為難得的是他酷愛音樂。音樂就是他的生命，他本人會演奏小提琴、甘巴琴和鋼琴，有一副美妙的歌喉，非常喜歡唱歌。他創建了一個樂隊，雖然並不比威瑪的大，卻十分出色。原來，不久之前柏林的腓特烈·威廉一世（Friedrich Wilhelm I）繼承了父親的政權，同時開始了精簡開支的工作，他首先就解散了宮廷樂隊，因為他從來都不關心音樂。利奧波德親王曾在柏林的騎士學院學習，與柏林王室有著良好的關係，於是把其中 5 名樂師請到了克滕。他不僅為自己的樂隊聘請了巴哈，而且經常從巴哈那裡學習作曲，並且

親自參加樂隊的演奏。這在當時是不可想像的，其他宮廷當然也有宮廷樂隊，但是如果不是出自強烈地熱愛，把音樂視為生命，堂堂的公爵們是不會親自參與演奏的！當利奧波德見到巴哈時，他剛剛 23 歲。比他大 9 歲的巴哈，當時不僅在音樂界有一定的聲望，音樂造詣也日趨成熟。因為音樂的緣故，他和巴哈的關係十分密切，甚至在外出旅行時都不願意和他分開。有一年，公爵去卡爾斯巴德（今捷克卡羅維瓦利）的溫泉療養，還帶上了巴哈和半支樂隊。對他來說，沒有音樂的陪伴，這次的溫泉療養對他來說就失去了意義。對巴哈來說，宮中大臣負責公爵的宮廷事務，而他則負責為公爵帶來快樂。在這種不僅地位高，而且沒有任何限制和禁令，並不斷受到讚揚的環境裡，巴哈的情緒十分高昂。他甚至覺得在這裡為公爵工作，創作音樂實在是一種莫大的樂趣。這是一種完全不同於威瑪時期的工作，巴哈終於找到了他一生的歸宿。

縱觀巴哈的一生，這個時期的創作是驚人的。除了少量的清唱劇之外，他還創作了大量的器樂獨奏曲和室內樂以及獨一無二的管風琴曲，其中就包括著名的《布蘭登堡協奏曲》、《平均律鍵盤曲集》和為兒子弗里德里希創作的《鋼琴練習曲集》。

在巴哈的管弦樂作品中，最著名的莫過於《布蘭登堡協奏曲》，這套管弦樂組曲一共 6 首，一般認為是為當時的布蘭登堡侯爵克利斯蒂安·路德維希（Christian Ludwig）而

作，然而，根據德國音樂學家海因里希・貝塞勒（Heinrich Besseler）嚴格的考證，它們實際上是為當時克滕的利奧波德公爵所作。1718 至 1719 年冬，巴哈來到柏林，為布蘭登堡侯爵演出，侯爵叫巴哈送一些作品給他，巴哈從他在克滕創作的作品中選了這 6 首協奏曲，抄完加上獻詞獻給了侯爵。巴哈的獻詞是這樣寫的：

> 殿下：
>
> 　兩年以來，承蒙親王殿下的吩咐，使我有幸能為您演奏，用上帝賜予我的音樂上的小小才能為您帶來愉悅，並允許我給您寄去我創作的幾首微不足道的樂曲。遵您吩咐，我冒昧地把一首由幾種樂器演奏的協奏曲獻給您，也算是盡我一點兒微薄的義務。眾所周知，殿下在音樂上的造詣頗深，我懇求您對拙作的不足之處多加包涵，也希望您能明察我在其中努力表現的對您無上的敬意和無限的忠誠。至於您，殿下，我懇請您能繼續賜予我您偉大的恩澤，並相信我除了將竭誠為您服務外，別無貳心，我將用無上的熱情和忠誠繼續為您效勞。
>
> 　　　您忠實、恭順的僕人：約翰・塞巴斯蒂安・巴哈
> 　　　　　　　　　　　克滕，1721 年 3 月 24 日

　這 6 首協奏曲本不是一套，各自需要的樂器組合不同，所以巴哈對它們所起的標題是《6 首不同樂器的協奏曲》。在這些協奏曲中，巴哈使用了當時有可能的樂器編制，當時大公的樂

團只有 6 位樂手，而這些協奏曲中即使配器最少的第六首也需要 7 件樂器，根本無法演奏，結果這些作品就在大公的收藏室內擱置了 13 年。大公去世後，其所召集的樂手解散，不用的樂譜以一部協奏曲 48 個芬尼的廢紙價格賣掉。幸運的是這些協奏曲被巴哈的弟子買去，又被送給了他的弟子——普魯士公主阿瑪麗亞，而這位公主就是腓特烈大帝的妹妹，所以這些手稿才得以保存下來。

這 6 首協奏曲是巴哈同類作品中最偉大的傑作，也是他自由發揮其技能的最佳範例之一，被後人稱為所有合奏協奏曲中最優秀的作品，同時也是巴洛克協奏曲的典範。這個時期正是巴哈創作的頂峰，作品豐富而優秀。在這組作品中，巴哈以鬼斧神工的熟練技巧展開創作，除了創造純粹的歡愉之外，並無其他任何意圖。巴哈動員了當時所有可能的樂器編制，同時更借助了巧妙的樂思運用。下面，就讓我們來具體欣賞一下這些人類歷史上最偉大的音樂吧！

第一號協奏曲（作品號 BWV 1046）的主奏樂器是兩支法國號加三支單簧管。除了弦樂隊外，巴哈為它加入了為數不少的管樂器以及特殊的高音小提琴，因此這是整套作品中氣勢較為宏偉的一首。第一樂章由全體合奏開始，展現出明亮、歡快的情調，很容易讓人想到《布蘭登堡協奏曲》；第二樂章轉向沉思、傷感的情緒；第三樂章重現歡騰、熱鬧的場景；隨後的小

步舞曲則帶有迴旋曲的形式，是整部作品最富特色的尾聲。據說，巴哈對此非常鍾情，他的素材中曾多次運用這一方法。

　　第二號協奏曲（作品號 BWV 1047）是本套曲中最著名的，主奏樂器是一支小號、一支長笛、一支雙簧管和一把小提琴。據說，當初創作這首曲子的時候，巴哈專門為克滕宮廷樂團中一名技巧出眾的小號演奏家增加了高音小號的演奏部分。這種高音小號兼顧單簧管和雙簧管的音色，在某些高音區甚至可以高過長笛，效果十分突出。整首作品給人帶來歡快的感覺，就連慢板樂章也力圖展示寧靜、安詳、清澈的場景。

　　第三號協奏曲（作品號 BWV 1048）的樂隊配置比較特別，由弦樂組（三把小提琴、三把中提琴、三把大提琴以及一把低音大提琴）和一臺大鍵琴演奏。本來由 11 個人演奏的樂器被巴哈大膽地分為三個聲部，以各個聲部之間的競奏演化成了獨奏樂器對比的效果。這首作品只有兩個樂章，巴哈為這兩個樂章設計了優美、質樸的主題。整部作品用如此小巧的編制刻畫出相對龐大的效果，這不能不說是巴哈的獨具匠心。

　　第四號協奏曲（作品號 BWV 1049）的主奏樂器是兩把小提琴和兩支長笛。小提琴在這首作品中有著非常重要的地位，長笛則只是起到陪襯、伴奏的作用，因此也可以看作是小提琴協奏曲。各個樂章之間形成了鮮明的對比 —— 第一樂章的快板樂章帶有一點點小步舞曲的感覺，來自那典雅的三拍子，主題

節奏明確，旋律單純明朗。主題由直笛首先奏出，獨奏小提琴隨後加以發展，其中一高一低兩個長音造成的主題聲部和對位聲部的交錯相當巧妙。流暢而富於詩意的第二行板樂章起到了承上啟下的作用，第三樂章則以強而有力、樂觀向上的精神結束了整部作品。

第五號協奏曲（作品號 BWV 1050）的主奏樂器是一支長笛、一把小提琴和一架大鍵琴。這是 6 首《布蘭登堡協奏曲》中最為大家熟悉和歡迎的一首，充分展現出獨奏樂器組競奏所帶來的那種自由、寬廣的效果。在這首作品中，大鍵琴得到了特別的重視，尤其在音色豐富多彩的第一樂章，與其他獨奏樂器相比更是占據了主導的地位。大鍵琴明亮、跳躍的音色以及巴哈採用獨特的即興曲創作手法，讓整個樂章在大鍵琴的帶動下，聽起來充滿著興高采烈的歡快氣氛。第二樂章一下子安靜下來，充滿了一絲傷感。但在接下來的第三樂章中，富於民歌韻味的歡樂曲調讓聽眾重新感受到了振奮和昂揚。

第六號協奏曲（作品號 BWV 1051）的主奏樂器是古中提琴和古大提琴。根據一些專業音樂學者的分析，雖然這首作品的編號在最後，但創作時間很可能是最早的。這首作品與第三號協奏曲有些類似，也是為弦樂器而作，而且樂器編制更小，除了主奏樂器外，只需要一把大提琴、低音大提琴以及大鍵琴。細細聽來，整部作品充滿了淳樸而平穩的聲音，我們甚至

可以清楚地感受到它所具備的深刻性和思考性。與其他 5 首作品相比，第 6 首作品在效果上可能要遜色一點，但是他的音樂設計卻別出心裁。這是為什麼呢？原來，巴哈只用了僅僅 7 人的編制就營造出了一個令人無限遐想的旋律世界，堪稱巴哈作曲天賦的最佳體現。

下面，讓我們來看一看巴哈的另一傑作《平均律鍵盤曲集》。後來由於大鍵琴的功能完全由鋼琴所取代，所以這部作品又被稱為《平均律鋼琴曲集》。《平均律鋼琴曲集》是集複音音樂之大成，精美的旋律、千錘百煉的主題和匪夷所思的複音作曲技法隨處可見，代表了巴哈器樂創作的最高成就，被稱為「鋼琴音樂的《舊約全書》」（貝多芬的 32 首奏鳴曲則被稱為「鋼琴音樂的《新約全書》」）。在這種完美的音樂巨作面前，後人只有驚嘆，蕭邦（Frederic Chopin）曾說：「《平均律鋼琴曲集》是音樂的全部和終結。」

那麼，何謂平均律？平均律有什麼作用呢？所謂平均律，是音樂中的一種律式，它對自然律進行修正，將八度音程分為十二半音的調律法，以便於轉調。這種調律法雖在 18 世紀已被提倡，但一直未予以重視。首先採用這種方法運用於全部二十四調的音樂家就是巴哈。《平均律鋼琴曲集》分為兩卷，每卷都包括 24 首前奏曲與賦格。在第一卷的扉頁上，巴哈這樣寫道：「《平均律鋼琴曲集》是使用一切全音和半音的調，和

有關的大三度、小三度作成的前奏曲和賦格曲集。這不僅能給熱心學習音樂的年輕人提供一個機會，也能使熟悉此類技巧的人從中獲得樂趣。」

芭芭拉之死

我們可以想像出，巴哈在克滕生活得相當幸福，他在這裡覺得很滿意，也不再想到別處去了，準備在這裡終老一生。1720 年 6 月，巴哈陪伴利奧波德親王到波西米亞的卡爾斯巴德溫泉去度假，因為親王即使在溫泉療養的時候，也不想捨棄他的宮廷音樂會。然而，就在這個時候巴哈遭到了命運之神的可怕打擊：他親愛的妻子芭芭拉突然去世，當巴哈回來時，她已經安息於地下。在那個時代，醫學遠沒有神學發達，死神距離人們很近，甚至連盲腸炎這樣的小病都能置人於死地。芭芭拉之死把巴哈的生活撕開了一道深深的裂痕，然而為了孩子們，他強忍著心中巨大的痛苦。來自威瑪時期肖像上的那個充滿自信的年輕人，在克滕畫家的筆下已經面目全非，巨大的痛苦和難以遮掩的悲傷深深銘刻在他的臉上。

正在這個時候，漢堡的管風琴師兼聖雅各教堂的執事去世了，巴哈成為有資格接替他職位的八個人選之一，於是他決定前往漢堡試演。關於巴哈去漢堡的原因，一直以來有不同的猜測。如果說他到漢堡是為了改善自己的社會和經濟狀況，但那

顯然是不現實的，因為一個樂隊指揮的地位和待遇無論如何都高於一個管風琴師和教堂執事。那麼，他為什麼接受這個邀請，並為此寫了一首康塔塔練習曲呢？巴哈接受漢堡邀請並為此做準備唯一可能的理由，就是迄今為止充滿溫馨的克滕，沒有了愛妻突然變得淒涼和荒蕪了。這裡的一切都使他想起妻子，他甚至想離開他的君主、他無憂無慮的生活、他的音樂天地、他的社會地位，只是想在另一個地方開始一個新生活。

　　巴哈對漢堡並不陌生，年輕的時候他曾經步行到漢堡求學。漢堡是當時德意志最繁榮的商業城市，又是歐洲輸送量最大的港口。在這裡市民自己管理這個城市，沒有貴族進行干預，卻過著貴族一樣的生活。漢堡同時也是一個對外開放的城市，有自己的學校和大學，自己的船員工會和商會，有來自世界各地的商社，甚至在海外有自己的殖民地。

　　按照約定，應徵者們的試演定於 11 月 28 日，但這與巴哈的行程有些衝突，因為這一天正好是克滕親王的生日。巴哈不得不提前安排一下，提前幾天在聖凱薩琳教堂的管風琴上進行了試演。在聽眾之中，有一位正是巴哈年輕時特別崇拜的老賴因肯。巴哈在他面前彈奏了一首《巴比倫的流水》，因為他曾聽過老賴因肯用另一種美妙的手法演奏過。賴因肯聽了阿拉伯風格的奇妙的十六分音符混著三十個反向和音組成的音群，簡直驚嘆不已。一曲完畢，他走到巴哈面前說：「我以為這種技藝早已絕跡，但今天我看到它在你的身上又復活了。」

　　毫無懸念的，市議會想馬上任用他，然而「選拔新管風琴師的會議決定」明確規定：「雖然應徵者的才能比他所能支付的款項更重要，但是如果應徵者自願向教會捐贈以此來證明他的謝意，這對教會有利，他也將被接受。」按照這項規定，管風琴師的職位應該給出價最高的人，這使巴哈非常反感，而與他競爭這個職位的人則因為捐贈了 4,000 馬克最終得到了這個職位。雖然巴哈在公爵的照顧下可以無憂無慮地生活，但由於要養活一個大家庭，他並沒有多少積蓄。4,000 馬克對於當時的巴哈來說簡直是天文數字，相當於他在克滕工作五年的薪水。在克滕，除了君主以外，誰也不會有這麼多的錢，但是他又難以啟齒向公爵借錢。看來，巴哈這輩子是與這個職位無緣了，只得含恨離開漢堡。

　　目睹了這件事情之後，邀請巴哈來試演的教堂牧師對此十分生氣。他在耶誕節的訓誡中辛辣地表達了自己的憤怒。讓我們看看他是怎麼說的吧！他說：「如果有一位天使從天國降臨到這個教堂，想當管風琴師，他演奏得絕妙無雙，但是沒有錢，那他只有一走了之，回天國去，因為漢堡不會錄用他！」然而，最終的結果還是聖雅各教堂的負責人沒有像邀請巴哈的牧師有那麼大的藝術熱情，商機和贊助者才是關鍵決策所在，他們和威瑪的公爵一樣，只重視表面的影響和財政的得失。對於他們來說，這位來自克滕的樂隊指揮雖然有才幹，卻是一個窮光蛋，因此沒有理由要聘任他，何況別人還更有利於教會的

財政呢！於是，巴哈只好留在克滕，從他的巨大的音樂事業中尋求一絲慰藉。

巴哈回到了克滕的家中，沒有女主人的家顯得格外淒涼，他只能和四個孩子及一名女傭艱難度日。現在巴哈已經是四個孩子的爸爸了，大女兒卡特莉娜‧多羅特婭 12 歲，大兒子弗里德曼 10 歲，二兒子菲力普和三兒子伯恩哈德分別為 6 歲和 5 歲。儘管妻子已經長眠地下，可這個家還得維持下去。每日三餐都要填飽 7 個人的肚子，女傭也需要他協助採購家中所有用品，比如每日取暖的木柴、冬天的儲備品、孩子們的衣帽鞋襪等等。

妻子在世的時候，由她和女傭操持著這繁重的家務，而現在卻一下子全壓在他的身上。千萬不要以為操持家務是一件輕鬆的事情！很多我們現在認為理所當然的東西，當時都還沒有。例如，我們現在最常見的自來水，當時的水必須用水桶從水井裡提出來，冬天還必須要留心水井不要結凍。此外，還一定要打點好家中儲備的東西，特別是冬天：儲存肉食要有醃缸和燻爐，收穫的季節必須買足可以存放的食物，但是做早餐用的麵粉卻不能買得太多，因為它是在潮濕狀態下磨成的，最多存放四個星期就會發霉。煮熱水也不能只是簡單地放在爐灶上燒，而是要掛在火焰上面，這是因為把炊具直接放在爐灶上烹飪是 100 年以後的事情。

　　我們可以從巴哈遷居萊比錫一事看出當時操持家務的繁雜程度，當時他家中的物品整整裝了 4 大車。不僅是家務，孩子的教育問題也不簡單。當時還沒有普遍的義務教育，於是教會孩子讀書、寫字和算術的任務都要落到父母身上。所有這些，過去都是由妻子負責的，現在卻都落在了巴哈一個人身上。

　　自從妻子去世之後，巴哈忘我的工作，希望能用音樂來忘卻喪妻之痛，但是內心的徬徨總使他陷入痛苦之中。過了幾個月之後，他突然對自己的生活和做父親的責任感到不安。他不應該讓孩子們獨自生活那麼長時間，於是他決定再次結婚，為孩子們找一個繼母。當時的習俗也是這樣提倡的，允許並提倡盡快再婚。就在這個時候，巴哈遇到了安娜‧瑪格達萊娜（Anna Magdalena），一個宮廷小號手的女兒。她只有 20 歲，不僅年輕漂亮，而且喜歡唱歌，是克滕宮廷的歌手。巴哈覺得這位年輕的小姐正是他所需要的伴侶，而安娜也十分欣賞巴哈。於是，在 1721 年 12 月，芭芭拉去世一年半之後，巴哈和安娜舉行了婚禮。對於安娜來說，嫁給巴哈之後的負擔可不輕：他有四個孩子，最大的兒子僅比她小 7 歲，而且大小事都需要操心。然而，安娜卻毫不猶豫地承擔起這些重任。

　　許多評論家對巴哈的第二次婚姻抱持反對態度，但是如果我們進一步觀察，就會發現不論是從安娜一方，還是從巴哈一方看，他們的結合絕不是出於倫理，更不用說是因為習俗了。

其實原因很簡單，那就是雙方之間必有一種不同尋常的愛情！這種愛持續了一生，這不僅僅是因為她為巴哈又生下 13 個孩子，而且她親自抄寫了無數樂譜，這表明了她以何等的獻身精神在幫助著丈夫的事業。

安娜·瑪格達萊娜十分溫柔親切，她使自己的生活保持了新教徒的單純和美德。在她的悉心照料下，巴哈得到了安慰，並重新獲得了生活的勇氣，孩子們也得到了很好的照顧，家庭氛圍十分融洽。女主人十分好客，許多親戚和音樂家不斷地來走訪，因為他們在這裡感到非常自在和融洽。婚後的日子，巴哈和安娜生活得十分幸福，哪怕是一件微不足道的小事都感到幸福。有一天，巴哈送給安娜一件禮物 —— 六朵康乃馨，這讓她十分高興。她像照看嬰兒一樣呵護這些花。而巴哈則非常欣賞妻子的嗓音，他曾驕傲地說道：「我妻子唱女高音非常棒！」夫妻倆經常是一個彈琴，一個唱歌，簡直有如神仙眷侶一般。1725 年，巴哈送給妻子一本《給安娜的筆記本》，裡面專門為她寫了一首曲子：

> 如果妳和我在一起
> 我就會快樂無窮
> 靠近天國的和睦與寧靜
> 我無所畏懼
> 因為我聽到妳美妙的歌聲
> 妳將用溫柔的雙手闔上我的眼睛

安娜給整個家庭帶來了溫暖和幸福，然而畢竟剛剛失去了親生母親，孩子們對繼母的到來多少有些不適應，這在巴哈的大兒子弗里德曼身上表現得最為明顯。在這裡，我們有必要介紹一下巴哈對子女的教育。如同巴哈家族其他成員一樣，巴哈的好幾個孩子都表現出非凡的音樂天賦，尤其是長子弗里德曼，巴哈喜歡親暱地叫他「我親愛的弗里德曼」。巴哈非常重視對弗里德曼的音樂教育，甚至專門為他譜寫了那本使他引以為榮的《鋼琴練習曲集》。在父親的嚴格而細心的教導下，弗里德曼在小小年紀就取得了非常大的進步。比較巴哈和弗里德曼的肖像，可以發現他們相差甚遠，兩個人沒有多少共同之處。那就只有一種解釋：弗里德曼長得像他的母親。在弗里德曼身上，巴哈更能找到死去妻子的影子，這就不難理解巴哈和大兒子的特殊關係。不僅是最懂事、最有音樂天賦的兒子，而且對巴哈來說，芭芭拉還繼續存活在弗里德曼的身上。

然而，繼母的到來卻導致巴哈和弗里德曼的關係發生變化。如果說母親去世以後，父親給了他特殊的愛，那麼這個陌生的年輕女人卻插入到了他們父子之間。儘管巴哈對大兒子的愛絲毫也沒有改變，但卻不得不有所區別，而且兩個部分必然不會是等同的。剛剛 11 歲的弗里德曼看到自己的母親被一個陌生女人替代，十分懷念自己的母親，內心異常痛苦。他在對父親的愛與失望中徘徊，不知所措，以至於經常四處流浪街頭，一度使巴哈非常絕望。幸運的是，在巴哈和安娜無微不至的教

導下，弗里德曼最終從痛苦和彷徨中走了出來，逐漸接受了自己的繼母。

又一次被冷落

曾經有一段時間，巴哈想在克滕宮廷終老一生。然而，在芭芭拉去世後不久，巴哈在克滕又一次受到冷落。這要從克滕公爵的新婚妻子說起。就在巴哈愛上安娜，並準備與她結婚的時候，28 歲的公爵也戀愛了，他喜歡上了距離克滕 20 公里之遙的安哈特－伯恩堡的一位公主。這位叫作弗里德里卡・亨麗埃塔（Friederica Henrietta）的公主長著一頭黑髮和烏亮的眼睛，是一個會讓血氣方剛的年輕人愛上的女人。為了與她結婚，公爵讓人把宮殿修葺一新，緊接著舉辦了一個長達四個星期的婚禮。這次可需要巴哈創作音樂作品了！

然而巴哈什麼都沒有寫。巴哈在克滕時期的創作是異常豐富的，在這些年裡，他特別看重小提琴和大提琴，一些獨一無二的獨奏曲和室內樂，三首小提琴協奏曲都出自這個年代，還有《布蘭登堡協奏曲》和樂隊組曲。然而，他們卻都創作於 1721 年公爵結婚之前。為什麼會這樣呢？這是因為這位公主不喜歡音樂，為了不惹她生氣，親王漸漸地放棄了自己的愛好。宮廷音樂活動越來越少，巴哈漸漸感覺自己不受重用。而且，公爵知道自己的妻子妒忌自己和巴哈之間的友誼，於是對巴哈越來越疏遠，變得很冷淡。

　　這已經是巴哈第三次被冷落了：第一次，在米爾豪森是牧師弗羅內對虔敬主義的狂熱使他不能再平衡敬仰上帝的教堂音樂與創作；第二次，在威瑪時公爵讓他屈從於一個無能的樂隊指揮，剝奪了他的創作權利，最終只把他當成一名叛逆的侍從對待。而在這裡，人們不再需要他的效力。這一年他才 37 歲，他在克滕實際上已經退休，於是他第三次站到了一片廢墟面前。每當想起這個時期，我們總不能不為巴哈嘆息，倍感淒涼。這可能是他一生中唯一一次能夠創作自己喜歡的東西的地方，而且能與雇主保持友好的關係。在克滕度過的美妙的夜晚，從《布蘭登堡協奏曲》、奏鳴曲或組曲中充分展現出來。只要聽過就能想像出創作這些曲子時的情景，訴說著作曲家的美妙心情⋯⋯

　　巴哈在等待著新的機會，就在這個時候，萊比錫的聖多馬教堂的樂團指揮約翰·庫瑙（Johann Kuhnau）於 1722 年 6 月 5 日去世了。巴哈曾經在哈勒見過他，對他非常欽佩。萊比錫是基督教的大本營，也是重要的音樂中心，而擔任聖多馬教堂的樂團指揮和城裡所有學校的樂團指揮是一項既令人羨慕而又艱鉅的任務。巴哈預知到前方困難重重，對於去不去萊比錫陷入了猶豫之中。

　　在克滕，一切事情都取決於公爵，而公爵和他的關係非常好；但是在萊比錫，則有 24 個上司凌駕於他之上，時刻監視著他。以前的懷才不遇仍然歷歷在目。聖多馬學校由三位市長、

兩位眾議員市長和十位助理掌管，如此多的負責人，如果教會
當局需要評判城中所有被演奏的宗教音樂的話，實在是眾口難
調。除了這一點，巴哈也衡量了一下社會聲望。萊比錫城教堂
樂團指揮的頭銜是不是比宮廷樂長的稱號更有分量呢？……還
有一點讓巴哈十分在意，即是薪水問題。萊比錫提供的底薪要
比利奧波德親王提供的少得多，只有 100 弗羅林。不過在這裡
的「額外收入」會增加，參加婚禮或葬禮多多少少可以獲得一
些額外的報酬。只要每年有人結婚、生孩子，再加上一些不可
避免的瘟疫……好壞年頭，平均每年能收入 700 塔勒。另一方
面，安娜也不願意離開克滕，因為離開她就不得不放棄宮廷女
歌手的職位。因為，在萊比錫人們不容許婦女在教堂裡唱歌，
她必須過著深居簡出的家庭主婦生活。在猶豫了六個月之後，
巴哈終於下定決心了。

　　然而，萊比錫的議會也正在猶豫。他們想聘請漢堡的樂長
泰雷曼。要知道，當時在整個德國，泰雷曼的名聲要比巴哈
響亮得多。他曾經在萊比錫創建了一個音樂協會，辦得有聲
有色，人們對他很熟悉，非常欣賞他的音樂才能。於是，在巴
哈申請之前，議會一致同意任命泰雷曼為新的樂長，而泰雷曼
卻極力要求議會答應兩個條件：他不教學校的拉丁文課，也不
負責指揮大學的樂團。按照慣例這些都是必須的，泰雷曼的要
求實際上是要求漢堡當局為他增加報酬的手段，萊比錫議會
對此十分惱火，最後才極不情願地想起要任命巴哈。然而，

在此之前，他們曾邀請達姆施塔特的宮廷樂隊指揮格勞普納（Christoph Graupner），請他來指揮耶誕節的音樂以及一些清唱劇。他的表現也深得大家的讚賞，但是達姆施塔特宮廷不願意他們的樂隊指揮離開，於是把他的薪水提高了很多，格勞普納就留在了達姆施塔特。當他知道巴哈的申請之後，就把他推薦給了萊比錫。

在這件事情上最令人奇怪的是，巴哈早就已經進行了試演，他演奏的是一首清唱劇，竟然沒有引起任何轟動，這在他的人生中還是第一次！參議員道出了其中一個不可思議的祕密，「既然我們找不到最優秀的，就只能用這個平庸之輩了！」這種觀點在數個世紀中都成為後人嘲笑的話柄。試想一下，如果巴哈知道這件事情，肯定氣得臉都紅了。事實上，萊比錫議會並不怎麼在乎有沒有一位才華卓越的管風琴師，因為音樂指導並不需要演奏管風琴。這裡需要特別指出的是，雖然現在巴哈的聲望超過泰雷曼和格勞普納，但在當時的德國，他的權威性遠遠不如泰雷曼和格勞普納。克滕小宮廷的樂隊隊長的頭銜顯然不能與漢堡和達姆施塔特的樂團指揮相提並論，尤其是巴哈還沒有受過正式的大學教育，這使巴哈感到非常痛苦。

前任指揮庫瑙是一個多才多藝的人，除了具有音樂家的才華之外，還可以翻譯希臘語和希伯來語，而且還是一位傑出的法學家。雖然巴哈的學識淵博，但在這一點上仍無法與其相比。然而不管怎麼樣，萊比錫議會認為巴哈還是能應付萊比

錫教堂的宗教音樂的，最後接受了他。但是，巴哈的不幸又來了！萊比錫議會要求巴哈在被選用之前提供准許離去的證明書。對此，利奧波德親王儘管十分不高興，但還是很寬容地答應了他，並寫了一篇推薦文，對巴哈大加讚揚……

然而，苛刻的萊比錫議會並沒有就此甘休，他們又要求巴哈負責教授學校的拉丁語，或者另尋替代人選，並以自己部分的薪水作為對方的薪資。巴哈最終同意了，並於 1723 年 4 月 22 日被錄用。萊比錫市長支持巴哈，並發現他在管風琴上的造詣遠勝過漢堡的泰雷曼，市長認為：「如果我們選擇巴哈，他的優秀將會使泰雷曼被遺忘。」議員們則執意要求巴哈必須教授拉丁文和神學，只有一位要人把巴哈當成作曲家，但他這麼做是為了區分「宗教音樂與戲劇音樂不同」，於是合約上又加上了一條新條款，即要求巴哈創作宗教音樂。此時的巴哈早已疲憊不堪，只想早點把事情結束，答應了他們提出的所有要求。他甚至同意他們提出的沒有得到市長允許不得離開萊比錫城的苛刻要求。他們還要求他必須通過神學考試，巴哈揮灑自如，順利合格。終於，「煉獄」之門向他敞開了，他被任命為聖多馬教堂的樂團指揮。

就在這期間，最後一個留在克滕並能恢復以往生活的機會出現了。利奧波德親王的妻子不幸去世了，巴哈有望可以重新回到以前的生活。他又猶豫了幾天，但幾經周折，既然好不容

易獲得了新職位，而且大局已定，看來已經無法挽回了。於
是，就在親王夫人去世 10 天之後，親王仍簽署了批准巴哈辭職
的信，但是他們的友誼一直保持著。每逢節日，巴哈常常到克
滕宮廷演奏音樂。後來親王又娶了一位非常喜歡音樂的夫人，
巴哈便有機會為她演奏清唱劇和演唱聖湯瑪斯學校的合唱曲，
並為他們的第一個兒子演奏了《第一手大鍵琴組曲》。然而，
不幸的事很快又一次降臨。親王於 1728 年 11 月的某一天去世
了，隨著他的去世，克滕的宮廷音樂盛景不再，巴哈一生中最
好的日子也隨之而去。1729 年 3 月，巴哈最後一次探訪克滕，
按照傳統的祈禱儀式指揮《馬太受難曲》的片段作為親王喪禮
上的音樂，以示對利奧波德親王的悼念之情。

第五章　巴哈在克滕

第六章
巴哈在萊比錫

初到萊比錫

巴哈在克滕住了五年零五個月。前兩年半他在這裡是幸福的，後來他摯愛的妻子去世，作為帶著 4 個孩子的鰥夫，他寫下了《布蘭登堡協奏曲》、《創意曲》和大部分的《平均律鍵盤曲集》。在這裡生活還不到三年，他就有意離開埋葬他幸福的這塊墓地，然而這個願望最終因為資金不足而失敗。然後，他找到了他所愛的第二個妻子，但他的主人幾乎同時娶了一位不喜歡音樂的夫人。如果說他 1720 年就曾經想離開克滕的話，那麼又在克滕待了 14 個月以後，克滕已經也不再是他的容身之地了。於是，我們偉大的音樂家從克滕來到了萊比錫，開始了一段嶄新的日子。

1723 年 5 月 29 日，在萊比錫的《赫爾斯特通訊》週刊上看到這樣的新聞：「上週六中午，滿載家具的四輛貨車，從克滕來到這裡，這屬於克滕前親王樂隊指揮，即現任的複音對位專家的音樂總監所有。兩點鐘，他本人及家人也乘兩輛馬車，遷入湯瑪斯學校內裝潢簇新的住宅。」長期以來，這是報刊對巴哈活動的唯一一份紀錄。從中我們可以看出，他當時完全不是大眾眼中的顯赫人物。巴哈和家人住在學校的左側，但有自己單獨的入口。市政委員會花費了 200 塔勒，讓人裝修巴哈的住宅。在這裡，巴哈擁有一間自己的辦公室，與學校的教室只隔著一道薄薄的石膏牆，他甚至能聽到學生們在讀書的聲音。

正式就職儀式於 1923 年 6 月 1 日在聖湯瑪斯學校大廳中舉行。整個儀式事先做了周密的安排，聖湯瑪斯唱詩班唱了歌，市長發表演講，巴哈亦發表言辭謹慎的演講，保證「要盡自己最大努力為貴族和神聖的議會盡自己的職責」。此時出現了一件意想不到的事情：神學士維瑟按照教會監理會的要求對新任音樂總監發表了祝詞，然而這種做法是違反常規的。這令市長感覺受到了莫大的侮辱，當場聲明，如此安排一個音樂總監的就職儀式是一種無恥的行徑和標新立異。

不久之後，市政委員會和教會監理會之間爆發衝突。市政委員會和教會監理會的駐地都位於城市中心，之間的距離不超過 300 公尺，卻堅持透過書信進行交涉。市政委員會堅持必須重視當局的權威性，教會監理會則強調發表祝詞是理所當然的義務。三番兩次的書信往來，就只因為監理會竟敢冒天下之大不韙，對今後掌管四個教堂音樂的樂團指揮發表祝詞。所有跡象都表明，巴哈的處境不容樂觀，他也因此有了一種不祥的預感。

聖湯瑪斯學校是城市中的一所貧民學校。由於經費完全由市政承擔，所以學生必須做些有益城鎮的事情：在城市教堂演奏音樂。然而，這是一所什麼樣的學校呢？校長厄內斯提（Johann Heinrich Ernesti）已經年過古稀，年老體弱，毫無權威可言；學生們則無組織、無紀律。而且學校破敗不堪，設施

陳舊，空間又太小，三個年級的學生都擠在一間教室上課。學校的飯菜極其糟糕，孩子們由於住宿條件和飲食太差，經常感染各種流行病。更嚴重的是，學校的音樂教育水準相當低，其中最優秀的合唱團團員又由於負擔過重和生活條件糟糕而疲憊不堪。

下面，讓我們看一看巴哈的音樂總監生活吧！千萬不要認為音樂總監是一份輕鬆的工作！他的任務是相當多樣的。每週前三天，上兩堂音樂課，早上 7 點開始上課，一直持續到下午 3 點，10 點到 12 點是午休時間。週五早上和學生一起去教堂做禮拜。此外，每天 7 點到 8 點講授拉丁文法，但週日還要加班工作。這樣看來，只有每週四有空閒時間，但是這一天他還有一次巡視學校的任務，就是要和學生同吃同住，早上 5 點起床，晚上 8 點睡覺。真是可憐的音樂總監！他抗議、抱怨、吵嚷……但回到家裡，他又得自我安慰，提醒自己不管怎麼樣，自己還是樂團指揮呢，這個頭銜他已經嚮往很久了。當人們叫他「偉大的樂長」時，他還有點不耐煩呢。唉，就是這個可惡的樂長位子，成了他一生的傷痛……

根據合約，他還必須負責城市四大主要教堂的音樂事務，他們分別是聖尼古拉教堂、聖湯瑪斯教堂、新教堂和聖彼得教堂。在重要節日期間，還要到聖約翰醫院教堂去唱詩。各個教堂的演奏也各不相同，最有名的是聖尼古拉教堂和聖湯瑪斯教堂的演奏，要持續四個小時！每逢禮拜天和其他宗教節日，這

兩個教堂必須演奏一首新的清唱劇（cantata），而大部分曲子都由音樂指揮負責完成。由於巴哈分身乏術，對於其他教堂，他只好從學生中培養唱詩班指揮，以派去演出。正是這可怕的義務，使我們得以看到大量的宗教清唱劇。巴哈的創作整整持續了五年，至少為整個教會提供五套的清唱劇，總數約有 295 首，但部分已散佚。他的創作一直持續到 1744 年，這還不包括《耶穌受難曲》、經文歌、應景的額外創作、管風琴指揮曲和其他自由樂曲等。而且，更令人震撼的不是他創作的數量，而是它們的密度。泰雷曼可是創作了整整 12 年，才產生了 600 首清唱劇。巴哈還有 30 部歌劇、900 首序曲、大量的協奏曲以及其他各種作品！兩者真是天壤之別！

然而，不久巴哈就與萊比錫大學之間發生了衝突。原來，在萊比錫還有第五座教堂，即萊比錫大學的聖保羅教堂。按照慣例，庫瑙和歷任總監都以音樂總監的身分兼任大學樂團指揮，但到巴哈身上，情況卻發生了變化。萊比錫大學在巴哈到來之前就已經聘任了自己的樂團指揮，即尼古拉教堂的管風琴師歌爾納（J. G. Görner）。由於萊比錫大學隸屬於國家最高權力機構，市政委員會不僅無權過問，而且也根本不感興趣。但對於掌管萊比錫四大教堂音樂事務的巴哈來說，這件事就不一樣了。這對巴哈來說頗有損失，因為他需要這份酬勞，也需要藉此職務與大學建立關係。巴哈試著在工作中表現他的技

藝，但當局不怎麼感動，給他的酬勞還比庫瑙少了 14 塔勒，於是，他在三年之中向大學議會提起他的訴求，次數多達 11 次，但結果只是徒勞。巴哈大為惱怒，就向腓特烈・奧古斯特大帝（Friedrich August I der Starke）遞交了三份訴狀。在其中的一份訴狀中，他這樣寫道：

> 我謹請尊貴的親王殿下讓（萊比錫）大學不僅遵守先前的安排，今後付給我的禮拜儀式的全部報酬，應增加到 12 弗羅林，沒有例外。像博士學位的晉升儀式或其他的重大事件，還需要支付我作為「名譽指揮」的報酬 18 塔勒 5 格羅申，其餘的作為「普通薪水」，應該是 33 弗羅林，還應該補貼我在這些事情上的所有開支。如果大學不同意我提出的這些要求，就應公布庫瑙簽署的作為「特別名譽指揮」和「普通薪水」的收據⋯⋯

然而，奧古斯特大帝懶得理會這些雞毛蒜皮的小事，認為萊比錫大學有權任用他們認為優秀的人。結果，議會仍支付了積欠巴哈的薪水，但沒有任用他。之後，巴哈做完了合約規定範圍之內的事情，便對聖保羅教堂的事完全撒手不管，甚至灰心的把業務交給一位學生處理。議會也不時表達對巴哈的輕蔑，每當節日需要應時的作曲時，他們便要求讓另外的人作曲，故意排擠巴哈。

在這段不愉快的經歷中，令人痛心的是大學議會面對巴哈的音樂才華竟然視若無睹。他們喜歡歌爾納更甚於巴哈，這放在今日簡直是難以想像的事情。巴哈曾怒不可遏地拿下假髮朝他的臉上扔去，並向他大吼：「你只配當個鞋匠！」然而，沒有一個樂迷被當局這種可笑的選擇所影響，大學生們對巴哈的崇敬便是證明。他們不斷拜託他為節日創作一些世俗清唱劇，更難能可貴的是，他們自願來到合唱團當樂師和歌手。幸而有學生們的熱情參與，巴哈才得以完成多年以來的宏偉計畫：採用大量的演出者來演奏一首新的受難曲。

恢宏巨制清唱劇

如果我們想要透過巴哈的作品來了解他，首先應該是他的清唱劇。下面，就讓我們進一步認識巴哈的清唱劇吧！

那麼，清唱劇到底是一種什麼樣的音樂呢？在了解巴哈的作品之前，我們需要認識一下清唱劇。「清唱劇（Cantata）」的義大利文原意是指為歌唱而用的作品，以區別於為器樂而用的「奏鳴曲」（Sonata）。在 17 世紀初，清唱劇所指的是一種包括獨唱、重唱、合唱的聲樂作品，後來經過義大利作曲家的大量創作與實踐，成為由幾支宣敘調或者幾支詠嘆調組成的歌唱套曲形式，它和當時的歌劇在結構上十分相近，雖然不像歌劇那樣有故事情節，但也透過情緒的表達、氣氛的渲染來達成某種戲劇性。

清唱劇通常只是在音樂會上演出，而到了 17 世紀中葉，德國作曲家開始熱衷於創作「清唱劇」，基督教氛圍濃厚的德國對宗教清唱劇的需求量很大，作曲家們在每個季節、每個節日及每次禮拜裡，都要為各地教堂的基督教儀式創作新的作品。另外，作曲家們還要應付世俗的需要，創作慶祝生日、繼承遺產，或描述社會日常生活的各種「世俗清唱劇」。從此，清唱劇在德國的音樂傳統中成為一種重要的形式體裁，其中既有為獨唱所作（比如巴哈的宗教清唱劇《我的心浸在血中，BWV 199》；第 202、209 號世俗清唱劇都是為女高音寫作的清唱劇），也有為合唱所作（比如巴哈的宗教清唱劇《如今我們的天主獲得了勝利、權能和國度，BWV 50》），而一般的清唱劇是獨唱、重唱、合唱的混合，成為聲樂、器樂結合的多樂章套曲形式。

巴哈的清唱劇是巴洛克時代的代表作，是人類最偉大的巨作之一。它們往往是即興之作，有時僅用一個星期就創作一首。透過這些清唱劇曲我們便能知曉，後人的修改只是為了強調出它們最初的風格和特色。比如前面所說，清唱劇只是一系列樂器聲譜、宣敘調和多聲部的重複曲調，再加上一個非強制的合唱。這種交替必然導致它很快令人厭倦，同時使人感覺支離破碎。的確，巴哈仍然遵循原有題材的規則，還沒有進行任何改革，但他大大地活用了手中的素材，並使它們的發揮程度遠遠超出時人所知。這些作品，可以說集合了以下所有精華：

源自對位法黃金時代的構思，甚至新藝術的誕生、葛利果聖歌的基礎知識要素，同時還有各地所有的現代曲式和演奏手法，甚至預示著浪漫派表現主義的誕生。

　　巴哈的宗教清唱劇之所以能夠動人心魄，首先是因為它們的真實性：透過作品感知一切的需求。即使必須強加某個宗教主題給清唱劇，人們聽巴哈演奏時也不曾感覺到虛偽。雖然巴哈一生為了養家糊口不得不忍受許多束縛，但在工作中始終保持內心的正直、高昂的鬥志並自我鞭策。越受壓迫，反而越能激發他的創作才能，沒有任何東西能阻止他創作卓越的作品。他對修改樂曲的關注程度超過其他任何事情，而成熟完美的音階和恰如其分的樂句一直是他苦苦思索的事情。在這方面，他從來沒有讓人感覺到陳腔濫調。巴哈沒有成為自己作品的「模仿者」，竭力避免在新作品中使用舊的詠嘆調。庫瑙、泰雷曼，甚至那位偉大的韓德爾，與巴哈相比，他們都顯得普通而短暫。他們的創作確實生動活潑而又淺顯易懂，也很吸引人；人們可以在街上輕鬆談論這些音樂，在教堂祈禱、在客廳裡做白日夢時都能接觸到。但是，對於巴哈來說，他並不熱衷於那些瑣碎無聊的東西，其創作往往豐富多樣。巴哈非常注重這一點，而且對自己的要求很高，總是不知疲倦地重新挖掘出更多問題。正如史懷哲（Albert Schweitzer）所說的那樣：「他具有偉大思想家們所具備的專心致志。」這種感受，只有像巴哈那樣創作時才能體會到。

　　巴哈的作曲手法相當靈巧奧妙，宛如波浪，絲毫沒有空洞的裝飾，轉調時都非常圓潤婉轉。與此形成鮮明對比的是泰雷曼，他的作品經常必須為了配合規則而轉調，顯得生硬且紊亂。但這種情形在巴哈的作品中是不存在的，他並沒有被固定的轉調規則所束縛。如果他覺得有必要，就隨心所欲地避開這些規則，靈活多變。然而這並不是離經叛道，樂曲仍然通順和諧。只要研究一下他的任一首清唱劇，就可以清楚地了解這一點。例如《基督躺在死亡的枷鎖上，BWV4》，作於 1724 年，它令人讚賞地再現了巴哈在萊比錫時熱衷的清唱劇 —— 讚美歌曲式。

　　古老的路德教會聖詠曲《基督耶穌在死亡的枷鎖上》，被巴哈選作為第四清唱劇的基礎旋律。這是馬丁‧路德自己創作的，它在新教聖詠的歷史中是具有權威性的聖詠曲。在這裡，巴哈是回到新教聖詠創始者那裡，回到那些權威性的聖詠曲中，去找尋創作靈感。第四清唱劇所採用的聖詠曲，和一般的聖詠曲的詩詞結構不同，它是偶數 —— 八句的結構，這是比較少見的，但巴哈仍舊將它的形式處理得相當完美。先讓我們來看看聖詠曲音樂及詩詞本身的結構。詩詞共八句，而它的音樂則是運用傳統的「巴爾曲式」形式，這是中世紀以來德國的戀歌詩人、名歌手們常用的歌曲形式，它的結構可以用 A —— A —— B 來表示，如下：

詩詞音樂

第一句：基督在死亡的枷鎖中……A（Stollen） 反復句（四句）

第二句：替我們把罪孽洗清……

第三句：現在祂已經復活……A（上兩句的旋律重複）

第四句：把生命賜給我們……

第五句：我們應當歡喜……B（Abgesang） 歌尾句（三句）

第六句：讚美上帝謝主之恩……

第七句：祂能拯救我們……

第八句：哈利路亞……補充性詩節和音樂

很明顯，聖詠曲詩詞的主要內容在前七句，最後一句是補充詩節。聖詠曲的旋律最後一句的特徵除了補充性之外，還具有總結性，它在最後突出地強調了新教聖詠的調式。整個套曲如果將器樂部分計算進去，是由八個獨立的段落組成，而這同樣是與傳統聖詠曲八句結構的要求相符合，並且聖詠曲的旋律元素從始至終貫穿在清唱劇套曲的各個樂章中。這表明，巴哈在外部的形式上，確實是尊重並保持了傳統的形式。但當我們再仔細觀察時，可以發現，在清唱劇的內部，巴哈已經對原來的傳統形式進行了變化和改造。

下面，就讓我們來分析第四清唱劇各個章節的組成。在第四清唱劇中，序曲是葬禮風格。首先是埋葬的場景，整個樂章生動、自然地變換，以致我們會懷疑巴哈是否曾在創作時聯想到過往親人的死亡。在平靜而美麗的音樂中，此曲彷彿描寫出他的絕望與希望。接下來的組曲整個方向很明確，神祕莫測的巴哈在這裡充分展示了他的才華。序曲已經囊括了以合唱開始的清唱劇，巴哈隨之把詠嘆調與之混合在一起，構成停頓。四部合唱用馬丁路德聖詩第一節，女高音未經裝飾的長音符唱出聖詩旋律，而其他三部以對位呼應。女低音用短促的音符時值表現了原來的主題變奏，男低音用自由的主題變奏曲呼應。在這裡我們看到了巴哈作品中所具有的現實主義以及昇華。樂章進行了一陣子後，整體曲調突然上升，自然音階增強，「祂復活了」，儘管其風格莊重低沉，但讚美歌旋律渲染了歡快的對位法樂譜風格。

第二節的音樂使我們想到死亡：肉體的死亡與靈魂的不滅之間矛盾的命運。因此，巴哈在這裡採用了二聲部──女高音和女低音。為了增加音色的對比，巴哈用陰鬱音色的小號和長號把它們重複了一遍。按照慣例，祂的命運用一系列無情和悲傷的八度音構成的通奏低音（或稱數字低音）來表達，這些八度音將漸趨下降，這給人一種痛苦地接受犧牲的感覺。由於觸及人的本質，此處的音樂在表達上相當謹慎。

　　與之形成鮮明對比的是，在第三節中，加入了男高音，用強烈的樂句進行反擊。我們會聽到：「耶穌基督，上帝之子，來到人間，用祂無窮的力量把我們從罪孽中解救出來。」通奏低音透過有意識的方法顯示了基督的力量。緊隨著死亡，所有的小提琴匯集在一起，馬上奏起了一首鏗鏘有力的常動曲。

　　第四節評論自我毀滅的死亡，讓位於生命。「這是一場死亡與生命作戰的奇怪戰爭。」透過卡農的手法象徵了這場戰爭的奇異之處，用合唱曲其他聲部的興奮與女低音單節奏旋律的平鋪直敘形成對比，直到這鬥爭在生命的勝利和哈利路亞頌歌中結束。

　　從下一小節開始，這是首低音曲子，通奏低音的下行半音向我們預示了現在是令人心碎的痛苦。巴哈透過音符重複的波動，把黑暗降臨的象徵與焦急的等待以及臨終的顫抖結合起來。值得注意的是，此處的節奏一直是三拍子。巴哈最常用的手法是三分式與基督、聖靈或三位一體之間的密切類比。在這段幾乎是田園詩般的闡述中，只要聽到這些三連音，我們就可以預感到關於基督和祂的愛，或者聖靈帶來的安慰。耶穌受難的恐怖是透過令人不安的憂鬱樂句表現的，它的本質沒有變化，三拍子節奏一直占據主導地位。

　　第六節是用女高音和男高音重唱的五度卡農的歡快旋律。「我們懷著無比的歡樂和幸福慶祝偉大的節日。」在這裡，巴哈

沒有使用太過於強勁有力的「短──短──長」樂句，此處的歡樂情緒意味著戰鬥，但其中展現的高雅節奏，尤其受法國音樂家的青睞。

最後是傳統的四聲部讚美歌管風琴曲聲部與所有樂器重複，結束了這種清唱劇，構成了第七個，也是最後一個聲部。在樂器序曲之後，所有的小節賦予這一系列變奏曲一個完美均衡的曲式：A（合唱），B（二重奏），C（詠嘆調），D（有附點式節奏的合唱），E（詠嘆調），F（二重奏），G（合唱）。

從巴哈的清唱劇中，我們不僅可以欣賞到巴洛克音樂獨特的美，也為巴哈掌握音樂結構的能力與高超的複音技巧而驚嘆，並且能夠從中領略歷史文化傳統的巨大能量。一部音樂歷史上的傑作，它的歷史價值和審美價值是隨著時間的推移而發生變化的。對於巴哈的宗教清唱劇，現代人與 18 世紀初德國聽眾的評價和理解就會有很大差異。我們似乎比巴哈時代或他逝世以後幾十年的聽眾還要熱愛巴哈的音樂。

艱難中突圍

對於巴哈來說，萊比錫的生活充滿了衝突和爭執，總是一波未平一波又起。這還要從巴哈的音樂風格說起。萊比錫人拒絕歌劇音樂，但是巴哈的創作熱情顯然不會受此限制。人們對

他毫無好感，議會繼續日復一日地冒犯他，認為和巴哈有關的一切都令人厭惡。終於，發生了一件令巴哈大為惱火的小事。在考察新生音樂素養的傳統考試中，巴哈向議會提交了一份入選學生名單，而議會卻對此毫不理會。他們竟然錄取了巴哈曾經拒收的四個學生，而他所推薦的學生只錄取了五個。學生的演奏水準越來越糟糕，巴哈對此感到很憤怒，於是給市議會寫了一封陳情書。另一方面，他還不知道代替他教授拉丁文課的人沒有盡到責任，這些過錯將都歸咎到他頭上。人們提出抗議，說巴哈不履行自己的義務，並要求大幅度削減他的薪水。當巴哈把那封著名的陳情書送到市議會的時候，他對這些事還一無所知。我們有必要引述一下這封陳情書，因為它除了充滿了巴哈的嚴厲措辭之外，還明確指出了如何演奏萊比錫的音樂，特別是所需要的演奏者的人數。巴哈在陳情書中這樣寫道：

　　組織完善的教堂音樂，需要有演唱者和樂器演奏者。在這裡，演唱者是從聖湯瑪斯學校的學生中招收的，他們分為四類：女高音、女低音、男高音和男低音。

　　如果要正確地演唱教堂音樂，演唱者則應該分為獨唱者和中音部演唱者兩種。獨唱者通常有四人，但是如果希望有兩個合唱團，也可以是五至七人，或者八人。中音部演唱者至少應有八人，即每一聲部兩人。樂器演奏者也分為幾類，即提琴演奏者、雙簧管吹奏者、笛子吹奏者、小號手和定音鼓手。

　　聖湯瑪斯學校寄宿生有 55 人。這 55 名學生按四座教堂分為四個合唱團。他們或者是精通音樂，或者是演唱經文歌，或者是演唱聖詠。在聖多馬、聖尼古拉、新教堂三座教堂裡，所有的學生都應精通音樂。凡被拒之門外的，也就是那些對音樂毫無所知、只能準確地唱聖詠的人，都該到聖彼得教堂去。
　　……

　　教堂音樂的樂器演奏者規定人數為八人，其中市民管樂手四人、專業小提琴手三人、學徒一人。不過出於禮貌，我不便評論他們的才能和音樂知識。應當考慮到他們當中有的人已經達到退休年齡，其他人則缺乏應有的經驗。到目前為止，由於有學生，尤其是中學生的幫助，這些缺陷中有部分獲得了彌補。而且學生都是自願前來幫忙的，希望久而久之，有人能從中得到樂趣，也可能得到一些薪資或報酬。

　　但是，這樣的情況卻不再出現。反之，從前付給合唱團的微薄報酬也逐漸取消了，學生的熱情也隨之降溫。誰願意無償工作或提供服務呢？還應該想到，由於缺乏有才能的人，往往我只好請中小學生來演奏第二小提琴、中提琴、大提琴和中音提琴。那樣一來就可以想像到，合唱團也該受牽連而倒楣了……

　　我們已不再付給合唱團團員微薄的報酬，這點好處本來應該增加而不是取消。可是令人十分奇怪的是，在其他日耳曼地區，當有人向音樂家提出要求，說他應該能夠即席演奏各種樂曲，不論是義大利的、法國的、英國的或波蘭的樂曲，彷彿演奏能手那樣，一旦有人把樂譜放在他們面前，他們就

能演奏。由於他們已經預先研究了很長時間了，幾乎已經能熟記在心裡。值得一提的是，這類音樂家通常能得到豐厚的報酬，足以補償他們的辛勞。但人們不願意正視這些事實，而總讓我們的音樂家有後顧之憂，為生計操心憂慮。他們無暇提高自己的音樂水準，更不能出類拔萃，這樣的人數不少……

<div align="right">

音樂指導約翰・塞巴斯蒂安・巴哈

萊比錫，1730 年 8 月 23 日

</div>

在這封尖酸刻薄的陳情書中，巴哈就像一位數學家在講解二加二等於四一般嚴肅精確地闡述自己的觀點。我們不難想像出萊比錫的貴族們在看到這封信時憤怒的表情。最具侮辱性的一點是用德勒斯登進行對照，這確實有點過分……總之，這封陳情書反倒滋長了貴族們的敵意，市長在之後的會議上根本不屑提及這件事，他們完全不打算增加那些可憐的合唱團團員的薪水。

我們的音樂指揮感到孤立無助，只能眼睜睜地看著那些不夠出色的音樂指揮增加了可觀的薪水，特別是那個在巴哈的推薦之下被任命為教堂音樂指揮的年輕人。目睹這一切，巴哈不止一次想離開。這使他想起了童年好友埃爾德曼，這位埃爾德曼就是當年與巴哈一起去呂訥堡唱詩班的童年好友，他現在飛黃騰達了，擔任了俄羅斯沙皇駐但澤的大使。1730 年 10 月 30 日，巴哈給埃爾德曼寫信，請他幫忙留心一些更好的空缺職位：

　　由於我覺得這個職位並不像他們當初向我描述的那樣重
要，教堂的額外收入也很少，在這個城市裡的生活費用昂貴，
官員們脾氣古怪，又不重視音樂，我不得不終日生活在無休
止的衝突和迫害當中，還備受嫉妒。我迫不得已必須寫這封
信，請幫我在別的地方尋找出路。

　　然而，這一次命運並沒有為他敞開門扉，埃爾德曼的努力
似乎沒有什麼結果。六年之後，這位大使還沒有來得及把巴哈
從迷茫中拯救出來就去世了。爭端仍在繼續，「巴哈先生什麼
也不做！巴哈先生沒有好好履行他樂長的職責！」流言蜚語
像嘈雜的母雞一樣嘀咕個不停。歷任音樂總監都比巴哈圓滑很
多，懂得避免冒犯當局，以免引起他們的不快；巴哈非常厭惡
這種虛偽的禮節。

　　幸運的是，新校長蓋斯納（Johann Matthias Gesner）的
上任使這場爭執得以緩解。這位新校長是一位傑出的學者，酷
愛古代文化，而且是一位著名的教育家。他是巴哈的老朋友，
彼此都很欣賞對方。他剛上任，蓋斯納一眼就發現了所有事情
的癥結，他要求議會進行必要的改革，從建設兩層新校舍開始
著手。他改變了規章制度，因為他是一位傑出的人文主義者，
非常喜歡音樂，尤其是那位天才樂長的音樂，於是為音樂課程
增加了許多上課時段。

　　巴哈和議會之間的衝突消失了，至少巴哈不用再教授拉丁
文課，不用再去監督學生，音樂事業終於成為他首要的工作，

並使他恢復了穩定的收入。於是，巴哈的創作熱情又開始活躍起來了。巴哈經常帶領大學音樂社的學生們到城裡最富盛名的齊默曼咖啡廳演出。每逢風和日麗的夏天，露天音樂會常常在城中飯店的漂亮花園裡舉辦，巴哈也會毫不吝嗇地親自演奏大鍵琴或小提琴，使聽眾一飽耳福。他演奏了許多作品，尤其是《布蘭登堡協奏曲》和《大鍵琴協奏曲》。

總之，蓋斯納擔任校長期間是這位音樂指揮最自在、最順利的時候，他擁有最優秀的合唱團員、最優秀的樂器演奏家、最優秀的樂隊，還有出類拔萃的學生：巴哈發掘了一批優異的歌手，他最喜歡的學生有克雷布斯（Johann Tobias Krebs），還有天賦優異的謝梅利（Christian Friedrich Schemelli）。有這麼多年輕人圍繞，更為可貴的是萊比錫大學的學生們在完成學業後，也來到這個志在培養音樂家的大學音樂社當歌手或樂師。

大學音樂社創作的好多作品都是為了向在位的奧古斯特二世（Kurfürst Friedrich August II.）致敬而演奏的，當奧古斯特三世（August III. von Polen）繼位後，巴哈為了各種節日和新君主的生日創作了許多清唱劇。這是一種交際手段，巴哈非常在乎他的稱號，他想成為奧古斯特三世宮廷的宮廷作曲家。其實他的這些作品還有其他用意，一方面是為了加強他在萊比錫的地位，另一方面是為了在有需要時能得到君主的庇護。機會終於來了，新君主依照慣例要來萊比錫進行忠誠宣誓儀式，市議會請巴哈為這次來訪創作一首〈垂憐經〉和一首

〈光榮頌〉。這些樂章是《b 小調彌撒曲，BWV 232》的首次演出，但並沒有給奧古斯特三世留下強烈的印象，因為他是天主教徒，並沒有出席 1733 年 4 月 1 日為向他致敬而舉行的在聖尼古拉教堂路德派禮拜儀式首演。這些精彩的樂章不止一次地證明了巴哈驚人的音樂創作能力，這些樂章也形成了鮮明的對比。〈垂憐經〉運用莊重的祈禱，是為懷念奧古斯特二世所作的葬禮音樂，而〈光榮頌〉則用歡快有力的風格來慶祝新君的榮耀。在接下來的幾年裡，巴哈完成了他的那首著名的《大彌撒曲》，並獻給了奧古斯特三世，但它從來沒有被完整地演奏過。巴哈將〈垂憐經〉與〈光榮頌〉獻給奧古斯特三世，並附上一封要求新君任命自己為宮廷樂長的信。信中巴哈表達了在萊比錫職務上的不順遂，且向國王要求了賜與自己「宮廷作曲家」稱號一事，以抗衡萊比錫當局對其的施壓。巴哈給國王寫了這樣一封申請信：

> 如果國王殿下願意賜給我一個在宮廷教堂任職的頭銜，那麼這裡的一切都會結束的。

在這封信中，他還不忘對國王恭維一番，請求國王接受「他卑微的心願」，希望陛下「以寬厚的仁德來評判這拙劣的樂曲」等等。需要說明的是，巴哈只對和他沒有直屬關係的上司表達恭維奉承，另一方面，有時候他不合時宜且過分誇張的言詞會使人感到滑稽。不管怎麼樣，巴哈終於如願以償了，獲得

了奧古斯特三世授予的「波蘭皇家及薩克森選侯宮廷作曲家」的頭銜。如果說巴哈不遺餘力地創作了大量應制作品能夠稍微滿足他的自尊心，那麼，我們可以說被任命為宮廷作曲家的決定，更使他覺得如沐春風，欣喜不已。

馬太受難曲

受難曲（passion）是一種大型聲樂曲，以四福音書中記載的主耶穌受難的過程為內容。聖經裡的福音書共有四部，分別是《馬太福音》、《馬可福音》、《路加福音》、《約翰福音》，它們的內容大同小異，講的都是耶穌生活、工作、救贖世人、被害、復活的全過程。最早的受難曲以葛利果聖歌組成，用戲劇形式演出，到 15 世紀，複音音樂代替了聖詠。一提到受難曲，就不能不想到巴哈，他的《馬太受難曲》堪稱受難曲的巔峰之作。

一提到巴哈的《馬太受難曲，BWV 244》，人們自然就會想到 19 世紀浪漫派音樂家孟德爾頌（Mendelssohn），是孟德爾頌使這部湮沒了一個世紀的名作重見天日。據說，孟德爾頌有一次陪妻子去肉鋪買肉，肉鋪老闆娘用來包香腸的紙是張舊得發黃的樂譜手稿，回家以後孟德爾頌仔細讀了樂譜，發現非常精彩，於是跑回肉店，買下了全部包裝紙，這就是遺失的《馬太受難曲》總譜。不過，孟德爾頌在安排上演受難曲的

過程中卻遇過種種阻撓，因為那時巴哈的作品價值還沒被認識到，而孟德爾頌還過於年輕，他只有 20 歲，人們既懷疑他的價值判斷，又擔心他能否駕馭有四百多人參加的龐大演出隊伍。

1829 年，《馬太受難曲》終於上演了，距離巴哈寫這部作品，恰好過了一百年。這次演出之後，巴哈得以復甦，世上開始成立了專門的巴哈學會，搜尋、整理並研究巴哈作品。至今，經研究發現的巴哈作品有一千多部，但仍有大量手稿沒有找到。就拿受難曲來說，巴哈共寫過五部，現在存世的就只有《約翰受難曲》和《馬太受難曲》，而《聖路加受難曲》則存在爭議，普遍認為不是巴哈的作品。

《馬太受難曲》的內容取材自聖經《新約全書》中的《馬太福音》。《馬太福音》講述的是耶穌從降生到被害並復活的故事，而《馬太受難曲》則是用音樂描寫了耶穌被出賣、受刑、死去和復活的情節。雖有一定的情節，但是音樂所要表現的不是戲劇化的情節，而是史詩性的崇高精神。在受難曲裡，情節性內容都由男高音的宣敘調唱出，有點像旁白，但又不完全脫離音樂的主體。情節敘述之外，合唱和樂隊展開悲哀的沉思和激動的抒情，歌頌對人類的熱愛和自我犧牲精神，表達對人生苦難的關懷和對崇高精神的追求。

下面，就讓我們具體解讀一下這部恢宏巨作吧！《馬太受難曲》的開場大合唱是巴哈精心創作的結晶。我們可以從三個層次來理解這個大合唱：第一個層次是合唱唱出錫安的姑娘們

為耶穌的受難而共悲傷，第二個層次描繪了一群不明真相的異教徒在詢問，他們一連問了 4 個問題：「誰？為何？為什麼？在哪裡？」第三個層次是一首相對短小的聖詠曲，童聲合唱與女高音聲部一同唱起動人的悲歌〈啊，神的羔羊〉，音樂從 e 小調變成了 G 大調，並且以半音階行進，加深了悲痛的效果。

到這裡，第一部分才算正式開始。我們大致可以將第一部分分為最後的晚餐、客西馬尼園的禱告和耶穌被捕三個場景。我們大致可以將第一部分為 3 個場景：在伯大尼受膏、最後的晚餐、客西馬尼園的禱告以及耶穌被捕。

第一場景從福音史家敘述故事開始。福音史家講述該亞法（Caiaphas）和猶太長老們正在商量著如何誣陷耶穌，巴哈使用了一曲短小卻十分刺激的輪唱〈不要在節期動手〉，著意刻畫了陰謀家們不敢惹怒人民卻又痛恨耶穌的複雜心態。接著就轉入伯大尼受膏的場面，這裡有一首壯麗的女中音詠嘆調〈悔恨交加〉，這是《馬太受難曲》第一部分中必聽的曲目之一：

> 悔恨交加使負罪的心顫動，我落下的眼淚，將化成美好
> 的香油塗在忠誠耶穌的身上。

接著福音史家講述了猶大（Judas）為 30 個銀幣出賣耶穌的經過，隨之演奏的是女高音詠嘆調〈親愛的主的胸膛，流出鮮血〉。這首詠嘆調雖然篇幅不大，但卻是《馬太受難曲》中十分重要的一段。它那抒情、淒美的旋律在當時普遍流行的

氣氛晦暗、悲悲切切的受難曲中是非常少見的，因而更加扣人
心弦：

> 親愛的主的胸膛，流出鮮血。那從你胸中飲吮乳汁長大
> 的孩子，想要殺害那養育他的人，真如蛇蠍般惡毒。

接下來便是最後的晚餐的場景，先是門徒問耶穌在哪裡過
逾越節，正式用餐時，耶穌告訴門徒他們當中有一個人出賣了
自己。在這裡巴哈譜寫了一段精彩無比的合唱，用賦格的形式
表現了十二門徒驚恐地接連向老師發問的場面，很難想像巴哈
僅僅用了幾個音符就勾勒出如此複雜的場面，如果要使用語
言，那還真不知要費多少筆墨呢！

在耶穌回答門徒問題之前，有一首合唱聖詠曲〈是的，該
被懲罰的是我〉。猶大故作鎮靜，他也來問老師自己不是那出
賣耶穌的人吧！耶穌平靜地回答說，就是你。然後，耶穌要門
徒吃無酵餅和喝酒，他告訴人們這是自己的肉體和鮮血。這裡
耶穌唱的一段宣敘調〈你們喝吧，這是我的鮮血〉十分動人，
具有震撼人心的力量。

在一首宣敘調之後是〈我要把心獻給你〉。在剛才悲劇氣
氛濃厚的最後的晚餐場景之後，巴哈透過這首動人的詠嘆調起
到了撫慰心靈的作用，聽眾無不傷心落淚：

> 我要把心獻給你，沉浸在裡面，我的拯救者啊！我要把
> 自己沉陷到你那裡，對你來說，這世界似乎太小，但你對於

我卻比天上人間相加起來還要大。

從這裡開始，我們將進入第二大部分 —— 客西馬尼園的禱告。首先是基督在橄欖山的預言，這段裡有兩首聖詠曲 ——〈請承認我〉和〈你我同在〉。巴哈為前一首選擇 E 大調，為後一首選擇降 E 大調，這種移調的方法在當時很少見。正是透過這種方法，巴哈獲得了更加悲戚的效果。

至此，整部樂曲才算進入客西馬尼園禱告的場景。首先是一首男高音宣敘調〈啊，這痛苦〉，接下來是合唱聖詠曲〈如此受難究竟為何〉。巴哈使用雙簧管配合長笛演奏出悲切的旋律來為男高音伴奏，同時合唱也加入到背景之中，展現了門徒們的反省。

現在，出現在我們面前的是一首男高音詠嘆調〈我們要與耶穌一同警醒〉。雖然情緒上依然有些悲切，但可以聽出男高音堅定的信心：

男高音：我們要與耶穌一同警醒。

合唱：這樣我們的罪就會沉睡。

男高音：他的靈魂抵償我們的死，主的悲傷能使我們充滿喜悅。

合唱：如此，他那可稱頌的受難必使我們真覺甘美。

很快，耶穌開始了在客西馬尼園的禱告。在短小的宣敘調交代之後，巴哈譜寫了一個長長的段落，其中有許多首傑出的

男低音宣敘調與詠嘆調，例如〈救主匍匐在天父面前〉、〈我想使自己前行〉等。巴哈變換了作曲的手法，時而是小提琴、女低音和男低音獨唱模仿「三重唱」的形式，時而又變成了男低音與管弦樂反覆的分解和絃相呼應：

> 我想使自己前進，接受十字架與苦杯，在主飲過之後喝它，因為從他嘴裡，流出鮮乳和蜂蜜。只因他的存在，能使苦難與羞辱，都化成那甜蜜。

耶穌第一次禱告之後回到門徒身邊，發現他們都睡著了，耶穌十分難過，他勸導弟子要警醒禱告。這裡耶穌動情的勸導令人不禁產生一種奇特的敬畏感覺，此後引出了一首聖詠曲〈神的旨意定要成全〉：

> 福音史家：他（耶穌）回到第三個門徒那裡，發現他們都睡著了，就對彼得說：
> 耶穌：你們不能跟我一起警醒一個鐘頭嗎？要警醒禱告，莫陷入迷茫，然而你們本心雖然願意，肉體卻是脆弱的。
> 福音史家：第二次耶穌再去禱告：
> 耶穌：父啊，如果這苦杯不能離開我，一定要我喝下，那麼願你的旨意得以成全吧！

不難看出，耶穌表現出一個普通人的脆弱，面對死亡的痛苦也讓他產生了動搖。他一共三次禱告上蒼，每一次都更加堅定了為人類受難的信念，這也是《聖經》中最具人情味的一

筆，巴哈將音樂寫得異常抒情、哀怨、淒婉動人，具有極為強烈的崇高的悲劇效果。

透過禱告，耶穌最終戰勝自己的軟弱，接下來就是逮捕耶穌的場面了。猶大出賣了自己的老師，巴哈為耶穌譜寫了一首異常淒美動人的旋律，耶穌回答說：「朋友，你想做的事，趕快做吧！」此後，巴哈在場景描寫後連續寫了兩段音樂表達情感。一段是女高音、女中音二重唱〈我們的耶穌被捕了〉，長笛與雙簧管演奏出悲劇性的主題，切分音節奏的弦樂作為背景，重唱的後半段唱到「閃電啊，雷鳴啊」一句時，原本行板的節奏變成了急板，合唱團突然爆發出排山倒海的力量，氣氛從悲切變成了無比的憤怒：

> 二重唱：我們的耶穌被捕了，月亮和光因為悲傷而消失。這是因為我們的耶穌被捕了。耶穌被抓去了，被綁起來了。
>
> 合唱：把主放掉，制止吧，別綁他！閃電啊，雷鳴啊，你們難道消失在雲間了嗎？啊，地獄啊，打開火焰的洞穴吧！把偽善的出賣者，以及那殘忍的血汙粉碎、消滅、吞噬，立刻狂怒者把他打碎了吧！

另一段是一首聖詠曲，也是第一部分的終曲大合唱〈啊，人們〉，巴哈原本想用一首簡單的聖詠曲來做結尾，但不久他就改變主意，使用了一種後來稱為「合唱幻想曲」的合唱形式。在結構上十分自由，但情緒又回到原先的悲慟之中。

第二部開始了，這裡講到了耶穌被審判、釘死在十字架以及被埋葬的故事，結構上也大體是依照這個次序來進行的。開場是一首女中音詠嘆調〈啊，我的耶穌被帶走了〉，描寫了錫安的姑娘們尋找耶穌的場面，接著是一段傑出的四聲部賦格〈你的朋友哪裡去了？〉，純淨、樸素的旋律使人聯想到古代的牧歌，巴哈似乎沉浸在過去的美好歲月中不能自拔，這段充滿文藝復興情調的音樂令人流連忘返：

> 女低音：啊，我的耶穌被帶走了。
>
> 合唱：你的朋友到哪裡去了？女人中最美麗的。
>
> 女低音：這是否可能？我能看到耶穌嗎？
>
> 合唱：你的朋友到哪裡去了？
>
> 女低音：啊，落入虎爪下，我的羔羊啊，啊，我的耶穌到哪裡去了？
>
> 合唱：那麼，我們就跟你一起去找尋耶穌吧！

福音史家敘述了耶穌被帶到該亞法（Caiaphas）府邸受審判的情形，接著合唱聖詠曲〈人世欺騙了我〉直截了當的評價了這場鬧劇。由於得到了收買，兩個作偽證的人登場了，巴哈用齊唱卡農的形式表現了兩個撒謊的人對耶穌的誣陷。

面對卑鄙的偽證耶穌保持了高貴的緘默，這裡有一首優秀的男高音詠嘆調〈忍耐，忍耐，即使是撒謊的舌頭刺傷了我〉，在數個低音持續的進行中，男高音用堅定的語氣表現了

耶穌面對謊言的態度：

> 忍耐，忍耐，即使是撒謊的舌頭刺傷了我。如果我能不
> 理會自己的罪，去忍耐侮辱和嘲弄，那麼，敬愛的神啊，一
> 定會報償我那蒙冤的心。

大祭司問耶穌是不是上帝的兒子，耶穌正面回答了他的問題，雖然這個回答是宣敘調，但巴哈卻寫得較為複雜，實際是一首詠嘆調，我們可以聽到管弦樂急速的模進伴奏。大祭司的回答是刺耳的，巴哈只用了簡單的樂器來伴奏該亞法虛弱的喊叫，隨後是群眾可怕的狂叫：「他該死！」

人們粗暴地毆打耶穌，失去理智的群眾叫嚷著嘲諷耶穌。但這個戲劇性的場面很快就被聖詠曲〈是誰將你重傷？〉給打斷了。正義、質樸的人們對暴行發出了悲慟的呼號，在激烈的場面之後出現這樣悲劇性的、充滿人情味的曲調使聽眾的情緒暫時得到了平復。

下面是彼得三次不承認耶穌的場景。我們一定記得，耶穌曾經在最後的晚餐時預言在雞叫之前彼得將三次不承認他，當時彼得表示這根本不可能發生。

但事實卻實踐了耶穌的預言，大祭司家的兩個女僕指認彼得是耶穌的同黨，彼得慌忙否認，最後是群眾（合唱）指出他是耶穌的同黨，彼得斷然否認，這時雞叫了，彼得領悟了耶穌的預言，他放聲痛哭起來。

接著是一首女中音詠嘆調〈我的神，由於我所流的眼淚，請垂憐我〉，這首詠嘆調的開頭與彼得說的那句「我根本不認識那個人」相仿，此後在獨奏小提琴的伴奏下女中音唱出了啜泣痛哭的情境：

> 我的神，由於我所流的眼淚，請垂憐我，請俯視我。請看看，這顆心和這雙眼睛，在你面前悲切地哭泣，請垂憐我！

作為穿插的段落，下面交代的是猶大的自殺，出賣者終於得到了報應。

男低音詠嘆調〈把我的耶穌還給我〉，小提琴演奏出搖擺不定的旋律，我們彷彿可以看到悔恨交加的人們在呼天搶地的哀號：

> 把我的耶穌還給我，看哪，那個被拋棄的年輕人，把殺人的酬金，丟在你們的腳下了！

接下來的場景是非常戲劇性的審問耶穌。羅馬總督彼拉多（Pilate）問耶穌，他是否是猶太人的王？耶穌回答「是」，然而對於彼拉多後來的質問，耶穌保持了高貴的沉默。

根據慣例，每年逾越節裡總督都會給猶太人一個機會，赦免他們希望寬恕的犯人，彼拉多也遵循了這一規矩。結果，人們卻選擇了一個殺人犯，一個作惡多端的暴徒，一個應當釘死在十字架的人，巴哈在樂譜上標注整個合唱團要用最強大的音

量喊出那囚犯的名字——巴拉巴（Barabbas）。為了表現人們失去理智的集體暴力，巴哈使用了中世紀時禁止使用的增四度，目的只是為了表現人們的邪惡。

在彼拉多宣判之前，巴哈大肆渲染了氣氛，他推遲了說故事的宣敘調的出現，而是插入了一段聖詠曲〈這是何等不可思議的懲罰〉，當彼拉多發問：「他做了什麼壞事？」的時候，女高音宣敘調義正詞嚴地回答：「他叫我們行善事……」接著的一首女高音詠嘆調〈我的救世主為愛而受死〉非常精彩，巴哈僅僅使用了長笛去配合合唱就達到了言簡意賅的效果。格勞特（Donald Jagger Lauter）在他那本著名的《西方音樂史》中認為《馬太受難曲》中有4處不可錯過的絕妙篇章，首推的就是這首女高音詠嘆調：

> 我的救世主為愛而受死，主不知有所謂的罪，那是為了
> 使永恆的破滅、審判的懲罰，絲毫不留存在我們心間。

然而，這些並不能緩解人們的狂暴，群眾更加倍地高喊：「把他釘死在十字架上！」巴哈再次使用增四度造成了尖銳刺耳的音響效果，彼拉多遂宣布釋放巴拉巴，並宣判耶穌釘死在十字架。

士兵們鞭打耶穌，並把他帶走。這裡有一段女中音詠嘆調〈如果流落臉頰的眼淚〉，看到耶穌被鞭打，傷心的人們唱起哀憐的輓歌，樂隊伴奏全部採用弦樂，情緒上非常莊重、嚴肅。

　　耶穌被士兵們強迫戴上了紫荊冠，士兵們嘲弄他是猶太人的王。人們繼續鞭打耶穌，聖詠曲〈啊，受傷流血盡受嘲弄的頭顱〉表達了正義的人對耶穌受辱的氣憤與哀惋之意，這是一首寧靜的挽歌，也是整部《馬太受難曲》中最優秀的聖詠曲之一：

　　　　啊，受傷流血盡受嘲弄的頭顱，啊，因受愚弄被戴上的
　　紫荊冠，啊，原先被譽為最高的榮耀，點綴著完美的頭顱，
　　而今卻被「萬歲，萬歲」地羞辱。啊，當世界受到審判的時
　　候，將使人恐懼，躲避高貴的臉！你為什麼要被人們吐口水
　　呢？你為什麼要臉色鐵青？從前任何光芒都無法相比的你的
　　眼神，是誰使它遭受如此痛苦？

　　此後，耶穌被帶到了各各它，也就是「骷髏崗」，準備受難而死。

　　耶穌被釘上了十字架，人們還在他的頭上安了一面罪狀的牌子，上面寫著：「猶太人的王耶穌！」接著，用心險惡的長老們掀起了人們新的狂怒，他們大聲叫喊：「他救了別人，倒救不了自己。」這裡，巴哈將合唱寫得異常激動、熱烈，掀起了一個新的高潮，這段音樂也是整部《馬太受難曲》最激烈的部分之一，而緊隨其後的合唱宣敘調〈啊，各各它，被詛咒的各各它〉平靜安詳的氣氛卻與之形成極大的反差，造成鮮明的背離效果，這個段落也是格勞特認定的第二個妙處：

啊，各各它，被詛咒的各各它！為何榮耀的王必須在此受辱、死去？為何受世人祝福的拯救者，卻惹來如此災難，被釘十字架？天地造物的創造者，卻被奪去了大地與空氣，無罪者變成了有罪受死。這些都刺痛我的靈魂。啊，各各它，被詛咒的各各它。

耶穌受難的時刻來到了，耶穌說了最後的一句話：「以利！以利！拉馬撒巴各大尼！」當福音史家翻譯這句話時，巴哈提高了四度，更增添了悲劇的氣氛。隨後的聖詠曲〈某日當我必須離去時〉採用了全曲使用多次的主導主題再現，這也是最後一次。

緊隨其後的場面富有強烈的寫實性，巴哈描繪了耶穌死後出現的種種異常天象，山崩地裂，死去的人復活等等。樂隊中的低音弦樂器發出濃重的顫音，渲染出恐怖的氣氛。

耶穌的遺體被他的門徒之一約瑟（Joseph）帶走了，埋葬起來，漸漸變得輕微的音樂，彷彿將我們帶到了西元一世紀的中東土地上，一切都已經過去，在永恆死亡的懷抱中，人們才獲得了安息與解脫。

最後的合唱〈我們落淚、下跪〉在安詳、輕柔的氣氛中漸漸淡去了一切塵喧俗事，所有復歸平靜之中：

我們落淚、下跪，呼喚墓穴中的你，輕輕地安睡吧！疲倦的聖體，安睡吧！輕輕地安睡吧！你的墓穴與墓石，成為

不義之心的褥墊，成為靈魂的安息之所。那裡，可以獲得無比的滿足，我們得以安眠。

作為萊比錫的音樂指揮，巴哈為《馬太受難曲》的演出費盡心機。《馬太受難曲》的音樂結構龐大，需要三個合唱團、兩個各由 17 件樂器組成的管弦樂隊、兩座管風琴，外加獨唱者和獨奏樂器。巴哈動員了萊比錫大學的學生參與合唱，巴哈家族裡的音樂人才全部參加了演出。這次的演出景況之盛是空前的，但是在萊比錫市找不到任何對這次演出的記載和評論。

原來，《馬太受難曲》不是用作舞臺演出的，它是用來配合教堂禮儀穿插的音樂，是實用性音樂。但是巴哈寫受難曲並不遵循宗教音樂的傳統和戒律，他借鑑義大利歌劇的詠嘆調和宣敘調，更多地使用器樂，用人聲與器樂展開協奏曲式的競奏，這使音樂大大地增加了戲劇性色彩，表情非常豐富。宗教音樂在這裡被摻入世俗化內容，宗教形式下表達的是世俗化思想感情。教會人士和篤信宗教的人當然很不習慣這樣的音樂，在《馬太受難曲》初演時，發生過一件有趣的逸事，當時的人們是這樣記載的：「在一個貴族的祭壇那裡有一些顯貴和貴婦們，這些人虔誠地隨聲附和地唱著聖詠，但當富於戲劇效果的音樂出現的時候，他們都驚異起來，你看著我，我看著你，而且問道：下面該怎麼辦？一個年老的名門貴族寡婦說道：孩子們！上帝保佑你們！我們好像是在臺上演喜歌劇……」巴哈在

教堂音樂裡摻進了太多的世俗化感情的做法得不到保守的市政當局的反響，然而巴哈音樂的價值卻正在於此。

家庭悲劇

　　經歷了短暫的幸福時光之後，令人不快的日子又開始了。幾年後，蓋斯納離開聖湯瑪斯學校到哥廷根大學任職，他的繼任者是前任校長的兒子奧古斯特・厄內斯提（Johann August Ernesti）。厄內斯提從小就愛慕虛榮，非常嫉妒巴哈的名氣，擔任校長之後就開始預謀摧毀巴哈的教堂音樂。他對音樂不屑一顧，對學生們經常到大街上去演唱，並時不時向他請假去參加婚禮或葬禮的演唱，感到非常生氣。這對於巴哈來說是極其不利的，巴哈與新校長的關係變得緊張，乃至於因為一件小事而引發了不可避免的衝突。

　　巴哈的一位學監被革職，厄內斯提侵犯巴哈的人事權，校長任命了一個巴哈認為並不稱職的人。一次做彌撒時，巴哈看到新任的學監正費力地指揮合唱，不時出現不該有的錯誤，終於忍無可忍。他憤怒地打斷了他，連推帶拉地將他趕出去。對此，厄內斯提怒不可遏，要求合唱團的學生除了接受這位倒楣的學監的指揮，以後更不准在別人的指揮下唱歌。巴哈極力反對，雙方都向市政府當局遞交了訴狀，於是一場衝突在學校裡爆發了。整個萊比錫都為之轟動！對於這件事，市議會和教務

會早已領教過巴哈的脾氣，他們一直保持沉默，不肯表態，希望時間能淡化衝突。而巴哈卻不這麼想，他決定向選侯上訴，因為他已經是波蘭國王和薩克森選侯的宮廷作曲家。巴哈的投訴似乎起了作用，當選侯經過萊比錫的時候，處理了這件事，平息了衝突。但每個人都仍然固守原先的立場，厄內斯提一如既往地反對音樂，而巴哈則對音樂指導的職責越來越不感興趣，把所有的工作都下放給學監們，幾乎也不再為合唱團創作任何曲子了。

　　整個 1737 年再次成為他的低谷之年，甚至是巴哈一生中眾多低潮中的重大低潮。第二個蓋斯納不會再來了，從此巴哈的所有上司都與他對立，直到他生命的終點都沒有發生變化。更慘的是，他不僅僅受到了孤立，他的「為崇敬上帝而創作的平衡的教堂音樂」也遭到了毀滅性的打擊。除此之外，他的個人生活中也增添了新的苦惱和悲劇。

　　在家裡，巴哈和安娜的孩子不斷地出生，又不斷地夭折，13 個孩子只有 7 個長大成人。由於當時的醫療衛生條件遠沒有現在發達，嬰兒的死亡率非常高，每一個孩子的去世都牽動著巴哈的心情，讓他疲憊的身心又蒼老了許多。然而，除此之外，還有兩件事讓他非常擔心：他第二次結婚後出生的第一個兒子戈特弗里希·海因里希（Gottfried Heinrich）的前途和第三個兒子約翰·戈特弗里德·伯恩哈德（Johann Gottfried Bernhard Bach）的教育問題。

　　戈特弗里德・海因里希在幼年時期就表現出過人的音樂天賦，在家族中甚至被稱為「天才」，顯示出超乎其年齡的才能。巴哈一直對他關懷備至，但是好景不長，這棵出類拔萃的幼苗並沒有繼續成長：年輕的海因里希因一場大病變成了傻子。看到這樣一個大家期望能成為奇才的聰明孩子竟然成了行屍走肉，對所有人來說都是一個可怕的噩夢。可以想像，當一位天才父親把手搭在只剩下一具軀殼的兒子肩上時將是多麼傷心欲絕。

　　此時的巴哈已經在萊比錫生活了十幾年，他的兩個大兒子弗里德曼和艾曼紐剛剛出去獨立生活。弗里德曼去了德勒斯登，他被任命為聖索菲亞教堂的管風琴師，艾曼紐則去了奧得河畔的法蘭克福學習法律，之後便成為普魯士國王腓特烈大帝的伴奏者。

　　整體來說，巴哈對子女的教育是成功的，弗里德曼和艾曼紐後來都成為著名的音樂家，可是對於第三個兒子伯恩哈德的教育卻是失敗的。巴哈沒有讓他像哥哥們一樣進入大學深造，而是為他在米爾豪森謀得了一個管風琴師的職位。在這裡，戈特弗里德・伯恩哈德陷入了與父親一樣的困境。

　　由於深受巴哈音樂風格的影響，伯恩哈德用自己的手法大膽地演奏了一首創意曲，這令當地的貴族大為不快。一位議員對伯恩哈德的激情和演奏才能這樣評價：「如果巴哈繼續這樣演奏，二者必有其一：要不是管風琴早兩年就被弄壞了，不然

就是整個教會都要聾了！」這種衝突與巴哈年輕時在阿恩施塔特與當局的衝突驚人的相似，幸運的是，米爾豪森的市長盡力壓下抗議的聲音，他從一開始就支持年輕的伯恩哈德，他說道：「我們應該感謝上帝，使我們得到技藝精湛而又博學的管風琴師。我們不應該要求他削減他的前奏曲，也不應該阻止他用如此精彩的手法來演奏⋯⋯」他說得不錯，當年的巴哈絕不會像他的孩子一樣得到這樣一個職位，當時的他既無法維持家族的名聲，也不能維護自己的聲響。但戈特弗里德·伯恩哈德一直生活在父親的羽翼之下，從來沒有獨當一面，因而也不可能有他父親那樣強大的社交能力和忍耐力。貴族敵對的態度使他覺得受到了侮辱，他選擇了離開，請父親再為他找一個職位。

　　伯恩哈德在那裡待了 18 個月就離開了，不過在離開之前受到了一次更惡劣的羞辱。當局甚至請一位管風琴師來檢查那些管風琴的狀態是否良好，結果當然是肯定的，樂器毫無問題。他們竟然這樣傷害兒子的自尊，這可是全德國最令人敬畏和經歷最淵博的管風琴專家的兒子！這讓巴哈十分氣憤，簡直是怒不可遏。最後，巴哈又利用自己的關係，為兒子在桑格豪森找到了一個職位。但伯恩哈德並沒有讓父親省心，他在這裡又製造了新的麻煩：不僅自己離開了這個職位，而且還欠了一屁股債，逃之夭夭了。巴哈只好為不爭氣的兒子還了債務，心中感到很無奈。可能是出於不想再面對如此正直嚴厲的父親，也可能是對父親剝奪了曾使他的兄弟們受益匪淺的教育的不滿，伯

恩哈德離家出走了，一句話也沒有跟家人說。幾個月後，巴哈才知道他去了伊埃那的某間大學學習法律。

談到對子女教育道路的選擇，我們不能不提到巴哈寫給桑格豪森一位朋友的一封信：

> 您會知道一位深情仁慈的父親是懷著痛苦和憂傷的心情來寫這封回信的。承蒙您的好意，自從去年以來，我就再也沒有見過我那不爭氣的可憐的兒子。您可能知道我曾經及時的給了他在桑格豪森的食宿費以及匯票……我還留了一筆錢讓他還債，本來想督促他改掉惡習，而令我極為驚愕的是他竟然又到處借錢……而且人也無影無蹤，連他在什麼地方，至今也沒有收到一點音訊。我對他的斥責毫無效果，我的關心和幫助也沒有什麼用。到底該怎麼說？該怎麼辦？我只能耐心地忍受這苦難，把這不肖之子託付給天主的仁慈，只能相信祂會聽到我的痛苦的祈禱，希望祂在作決定的時候，讓我的兒子懂得皈依上帝才是正道。

> 我向您這位高貴的人敞開心扉，希望您完全相信上帝的仁慈不會讓我的兒子養成惡習，也會相信我已盡了做一個真正父親的責任，心裡總是念念不忘孩子們，而他們已經能夠處理自己的事情。在桑格豪森有了空缺時，我就把他推薦過去，本來希望有教養的社交環境和高貴之人的尊貴優雅能使他養成優秀的品行。您負責帶領他，我應該再次向您表示感謝。我們都想知道他決定做什麼，是繼續下去還是改變生活方式，或者是到別處另謀出路。

　　從這封信中，我們能清楚地感覺到巴哈對兒子的父愛，但是他並沒有看到，對他來說很重要的「音樂」，對孩子們來說卻不再是必要的了，他們無法找到和父親相同的理由來投入這項事業，更無法從音樂中獲得與父親一樣的慰藉和滿足感。老實說，巴哈的孩子們都沒有他的氣度，孩子們並沒有因為他的教育而變得更強壯，反而更加脆弱。弗里德曼和伯恩哈德兩個人的性情都顯得不穩定而憂鬱，他們從不滿意自己的職位。當他們決心投身於音樂，就旋即無法適應社會，且感到無所適從。他們想擺脫束縛自己的東西，卻無法做到。這位令人欽佩的父親唯一的錯誤就是，雖說是出於對孩子的真心實意和善意的愛，但是他的做法太過僵化，以致於限制了孩子的發展，只是使他們成為自身的影子而已。無論如何，伯恩哈德或弗里德曼在禮教上永遠也不會有他們父親那樣的權威。巴哈肯定在伯恩哈德身上察覺到與自己相似的性格，和伯恩哈德自己成就的局限。家庭生活的安逸、嚴格的童年教育並沒有增強孩子們的心理素質，反而削弱了他們的能力。

　　伯恩哈德明智地選擇了伊埃那，因為那裡有老尼古勞斯‧巴哈能照應他，老尼古勞斯的獨生子剛剛去世。伯恩哈德一定是想幫助他承擔一部分重要的責任。可惜美好的前景還沒有實現，伯恩哈德就突然生病發高燒，短短幾天之後就去世了，年僅 24 歲。這使得巴哈又一次陷入了失去兒子的痛苦之中，讓他本已疲憊不堪的身心更加蒼老。

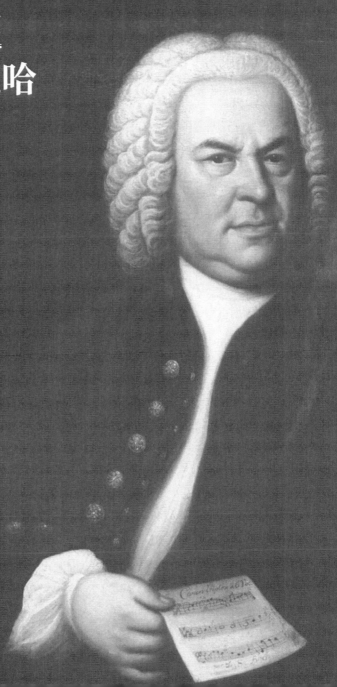

第七章
晚年巴哈

柏林之行

　　在經歷無數的奮鬥和掙扎，特別是痛失愛子之後，永不服輸的巴哈終於老了。然而，人老心不老，晚年的巴哈依然不屈地與命運抗爭。巴哈曾經兩次去過柏林，一次在 1741 年，一次在 1747 年。說起巴哈的兩次柏林之行，我們不能不提起巴哈的二兒子卡爾・菲力普・艾曼紐。

　　艾曼紐出生於 1714 年，小時候他跟隨父親在克滕學習音樂，後來在萊比錫聖多馬教堂音樂學校學習。17 歲的時候，他轉入萊比錫大學學習法學。需要特別說明的是，艾曼紐是個左撇子，這使得他從小無法練習拉弦樂器，只能學習吹奏長笛和鍵盤樂器。後來，艾曼紐成為鍵盤樂器的演奏大師，他的演奏水準如此高超，以至於無人能超越。據當時的人回憶，艾曼紐的演奏時而如疾風暴雨、雷霆萬鈞，時而如和風細雨、充滿了詩情畫意，最令人興奮的是即興演奏，各種妙曲隨手拈來如入無人之境。儘管艾曼紐對音樂充滿了熾熱的感情，但平時的性情卻克制和冷靜，這點與貝多芬大相逕庭。

　　從 1738 年至 1768 年，他為普魯士王儲、後來當上所謂開明專制君主的普魯士國王腓特烈二世（Friedrich II，Friedrich Hohenzollern von Preußen）服務。腓特烈二世是德國歷史上一位強硬的軍事家和保守的政治家，他在位的 46 年中有大半時間都在開拓邊疆，與鄰國交戰。他繼承王位僅七

個月就入侵西里西亞，使歐洲鄰國大為震驚。他勇於向奧地利哈布斯堡王朝開戰，爭奪神聖羅馬帝國君主的頭銜，儘管他在歐洲從來沒有建立過大一統的霸業。腓特烈雄心勃勃的軍事行動和出色的政治統治使他贏得了腓特烈大帝的尊稱。腓特烈大帝不僅是一位軍事家，他的社會政策也有開明的一面。他改革司法和教育制度，推動宗教信仰自由，提倡科學和藝術。腓特烈大帝本人是個音樂愛好者，他懂一點作曲，尤其擅長演奏長笛。有一幅油畫，畫的就是腓特烈大帝的一次宮廷演奏會。畫面的右邊是一支規模不大的室內樂隊，畫面的中央是腓特烈站在獨奏者的位置上對著樂譜吹長笛，左邊是貴族和婦女們在聆聽演奏，僕人在一旁垂手侍立。根據畫面看，腓特烈應該正在演奏長笛協奏曲，而坐在樂隊中央彈古鋼琴的，應該就是巴哈的兒子卡爾‧菲力普‧艾曼紐了。

　　說來可笑，艾曼紐每日的工作就是替這位為了保持儀態優美而勤練長笛的王儲伴奏。但行走於宮廷，生活於上流社會則使艾曼紐結識了許多擁有很高音樂造詣的同行，比如格勞恩（Carl Heinrich Graun）、長笛教師以及水準極高的皇家歌劇團。艾曼紐與他們長期合作並互相切磋技藝，同時他還招收了許多富家子弟當學生。由於艾曼紐只是晚上到皇家室內音樂廳彈第二古鋼琴為腓特烈大帝伴奏，其餘的時間均用來創作和授課。當他離開柏林時，已譜寫出一系列輝煌壯麗的音樂作品，

特別是在 1740 年代創作的音樂作品，其風格和結構為後來的莫札特、貝多芬點明了方向。

1768 年，艾曼紐抵達漢堡接替了他的教父泰雷曼擔任漢堡教會音樂總監，在當時歐洲教會音樂界中此項職務是相當顯赫的。艾曼紐負責管理漢堡五家大教堂的音樂事務，他發行了自己的音樂著作並重新潤色出版了 1753 年在柏林撰寫的著名音樂教科書《如何正確彈奏鋼琴》。當艾曼紐 1788 年去世時，他已獲得了很高的國際榮譽並被公認為是北歐最傑出的音樂導師。

柏林，對於塞巴斯蒂安‧巴哈來說並不陌生。1713 年，巴哈剛剛為克滕宮廷服務的時候曾經來過這裡，為克滕侯爵取回了一架管風琴。時隔 28 年之後，年屆 56 歲的巴哈又一次來到柏林。關於巴哈的這次柏林之行的行程，目前還找不到詳細的記載。有人推測，巴哈這次去柏林可能是為了找到一份合乎心意的工作，因為萊比錫早已成為巴哈的傷心地。但這種推測很明顯站不住腳。卡爾‧菲力普‧艾曼紐對父親在萊比錫的遭遇十分清楚，如果有一個適合巴哈的職位，他肯定會事先告訴他的。而且，眾所周知，普魯士是一個十分重視軍事的國家，80％的財政預算用於軍備，因而宮廷生活從不十分富足。更重要的是，從腓特烈大帝的性格來看，他並不太看重教堂音樂，所以在音樂上的投入肯定是少之又少。

1745 年，巴哈最小的孫子約翰‧奧古斯特斯在柏林出生了，他非常急切地想見到他。但是，當時的萊比錫與普魯士發

生戰爭，萊比錫被普魯士人包圍了，周圍的鄉村也遭到劫掠破壞，在此時去柏林顯然是危險的。當戰爭終於結束了，一切都恢復了平靜。這時巴哈收到了一份來自柏林的邀請函，普魯士國王腓特烈大帝邀請他去柏林進行演出。原來，當時的俄國駐普魯士的大使凱薩琳伯爵經常滿懷激情地和國王談起巴哈，使國王迫不及待地想結識巴哈。

一想起新的旅行，巴哈便歡欣鼓舞，他穿上了寬袖長外套，背起挎包，揚鞭啟程。1747 年 5 月 7 日，在驛車中坐了12 個小時之後，巴哈終於又一次來到了柏林。國王甚至沒有給他時間換上合適的衣服，也沒有給他時間休息一下，隨即把他帶到剛剛建成的忘憂宮。國王當時正在裡面聽晚間音樂會，巴哈的到來使國王立即中斷了音樂會，並對他的親信說：「先生們，老巴哈來了！」國王用一個手勢免去了所有的寒暄禮節，讓巴哈馬上開始演奏。王宮裡所有的樂譜都被演奏過了，巴哈的即興演奏每一次都引起一片讚嘆。腓特烈大帝被他精湛的技藝所震驚，於是迫不及待地給他一段長而複雜的主題（Thema Regium），明確地提出讓他用賦格曲式風格來創作。這是很有難度的一個要求，看來國王一方面想試探一下巴哈的技藝，另一方面想給巴哈一個下馬威，可是偉大的巴哈並沒有被難住，而是即興創作了一首三聲部賦格曲。相信這位自認為音樂造詣很高的國王，在面對巴哈這樣的奇才時，肯定會自嘆不如。

第二天，巴哈參觀了波茲坦的管風琴並演奏。在當天晚上

的音樂會上，國王利用這個機會，又要求巴哈用他規定的主題演奏一首六聲部賦格。這實際上是在為難巴哈：用腓特烈的主題是根本無法演奏六聲部賦格的。當時的巴哈心裡肯定覺得非常不服，但他仍委婉地回話，藉口說用六聲部的賦格曲式來表達這個主題實在是太難了。他當時微笑著說回去以後一定會好好磨練自己。儘管如此，巴哈確實是想馬上創作並即興演奏一首六聲部的賦格，但是必須按照自己的主題才行。當他回到萊比錫之後，心裡總是想著這個著名的主題。他一方面是想報復，另一方面同樣是為了向自己提出一個更高的要求，希望能解決這個困難的問題。巴哈一直希望能解決的這個問題，最後竟然成了他最具盛名的傑作——《音樂的奉獻》。真是塞翁失馬，焉知非福，腓特烈大帝永遠也不會想到他那個偉大的主題會產生如此聞所未聞的變化。這部作品在兩個月的時間裡完成，隨即被印刷出版，分兩部分寄給腓特烈大帝。我們有必要引用一些獻詞，因為它的字裡行間浸潤著巴哈的各種情感，令人百感交集：

　　　　陛下，我充滿敬意地冒昧向您獻上一首《音樂的奉獻》，它最偉大的部分出自陛下您的手藝。我懷著崇敬和喜悅記起前些日子，承蒙您的厚愛，讓我創作這首曲子。尊敬的陛下，當我到波茲坦時請允許我為你演奏一首賦格，並允許我用莊嚴的風格來處理它。這是我奉陛下之命盡的一份微不足道的義務，但我後來覺得準備得不夠充分，我無法以與之相配的

方法來完成這個卓越的主題。我決心使這個主題盡善盡美，
並使其聞名海外。現在我的能力範圍之內的計畫已經實現。
我沒有其他目的，只是想或多或少地增加君主的榮光。它的
力量和偉大只是出於對所有事物的欣賞，同樣是對於戰爭與
和平的藝術，尤其是對於音樂。我斗膽加上一個微不足道的
請求：希望陛下能收下這部微不足道的作品，這將是對我至
高無上的恩賜。

您卑微、服從的僕人

從這篇彎來繞去的獻詞中，我們不難發現巴哈的真實意思：
「陛下，這完美的演奏是我從您一個令人厭煩的主題中獲得的，
它給您的臉上添了光，而您自己卻根本不懂。」儘管用盡了所有
恭維的話，這無疑是巴哈所寫的最具有嘲諷意味的獻詞。對巴
哈來說，這是最有趣味的報復。有意思的是國王根本沒有察覺
到自己的主題創造了一部偉大的作品，而國王和他的時代都與
之失之交臂。

最後的傑作

巴哈晚年已經不再需要為眾多子女的生計奔波，汲汲營營
地冀求要謀取更高的職位，他已經有四個兒子成為名揚天下的
音樂家，對這一點他心滿意足。他與市政當局持續了近二十年
的爭吵也漸趨平緩，他不再為自己領導的可憐的樂隊增加編制
而求告於官僚機構，他可以在家裡組織起一、二十人的樂隊和

合唱，辦一些無償但卻有趣的演出。他也不必再為請假去巡迴演出而傷腦筋，因為人們欣賞的只是他的技巧，很少有人聽懂他高深的音樂。這時的巴哈主要潛心於總結他為之求索一生的複音藝術，留下的是兩部遺產——《音樂的奉獻》和《賦格的藝術》。

《音樂的奉獻，BWV 1079》寫於 1747 年，是應腓特烈大帝的要求而作。這時的巴哈已經 62 歲。巴哈把樂曲集題名為《音樂的奉獻》，這個「奉獻」不是我們今天常說的「獻出」的意思，而是指臣僕向君主獻上的貢品。巴哈在寫給國王的信裡委婉地請求腓特烈大帝把《音樂的奉獻》傳播於天下，以使樂譜裡精緻而完備的複音手法廣泛流傳，供人們學習研究。但是，腓特烈二世興頭一過就把這事拋之腦後了，他沒有安排宮廷樂隊演奏過，自己也沒有試奏過樂曲中的長笛部分。這部精緻的被後世稱之為「複音大全」的作品集就這樣被冷落了。

那麼，這到底是一部什麼樣的作品呢？《音樂的奉獻》是一部卡農和賦格鍵盤曲集，由長笛、小提琴和通奏低音演奏，包括兩首供鍵盤樂器演奏的多聲部里切爾卡、十首卡農、一首以長笛為特色的三重奏奏鳴曲，長笛是腓特烈二世演奏的樂器，該曲由四個樂章組成。關於其版本和演奏順序，學術界一直爭論不休，現在比較通用的一種演奏順序是三聲部里切爾卡——五首卡農——三重奏鳴曲——五首卡農——六聲部里切爾卡。下面，就讓我們一起走進這本神奇的樂譜吧！

　　《音樂的奉獻》的開頭是速度緩慢的「三聲部賦格曲」，三個聲部相互交織，營造出平靜與神祕的冥想氣氛，隨著速度逐步加快，又洋溢出似乎永不枯竭的激情。

　　之後是五首按照腓特烈二世提出的主題譜寫的卡農。第一首是「二聲部逆行卡農」由兩把小提琴演奏，篇幅短小，相互纏繞，連綿不絕。第二首是「二聲部小提琴同度卡農」由兩把小提琴、低音維奧爾琴和大鍵琴演奏，兩把小提琴演奏一個聲部，低音維奧爾琴和大鍵琴演奏另一個聲部。第三首是「二聲部反行卡農」由長笛和兩把小提琴演奏，與前面兩首相比，這首顯得活潑多了。第四首是「二聲部增時反行卡農」由兩把小提琴、低音維奧爾琴和大鍵琴演奏，這首卡農曲調低沉，色調黯淡，如同一段內心獨白一步步進入聽眾的耳朵。第五首是「二聲部螺旋卡農」由小提琴和大鍵琴演奏，這與前一首近似，大鍵琴彈奏出稍快的旋律，似乎盤旋在小提琴演奏的沉鬱的旋律之上，兩者形成極其強烈的反差。第六首是一個三聲部的「純五度卡農風賦格」，由長笛、小提琴和大鍵琴演奏。這首曲子旋律委婉、歡快，長笛的激越、小提琴的活躍、大鍵琴的波動形成三條相互交織的旋律線，構成具有強烈抒情性和歌唱性的樂曲。能夠在結構要求十分嚴格的賦格中融入如此豐富的情感色彩，在當時恐怕只有巴哈才能做到。第七首由長笛、小提琴和低音維奧爾琴演奏，樂曲深沉而悠緩，令人回味無窮。第八首在第七首的基調上增加了一架大鍵琴，因而速度稍快些，

旋律也更活躍一些。第九首和第十首被稱為「令人困惑的」或「謎一般的」卡農，二者一靜一動，前者是「二聲部卡農」，宛如靜靜的溪水，不時讓人有一種靜止的錯覺；後者「四聲部卡農」則與上一曲截然不同，它富於流動感，樂聲飄逸灑脫，充滿了光亮。

　　「長笛、小提琴和通奏低音的三重奏奏鳴曲」是巴哈最具情感深度的樂曲之一，也是整部樂曲的中心。第一樂章「廣板」，長笛、小提琴以及低音維奧爾琴和大鍵琴演奏的令人心碎的旋律，很容易讓人聯想到《馬太受難曲》的詠嘆調，如同流水一般綿綿不絕，充滿了如泣如訴的悲情。第二樂章「快板」一改悲傷的情緒，轉為由衷的欣喜，長笛在舞蹈，小提琴在歡笑，低音維奧爾琴和大鍵琴也在頌詠，這是對至高者的讚美。第三樂章「行板」中長笛輕輕地吹響，小提琴有節制地奏響，低音維奧爾琴與大鍵琴不時突出於二者之上，音樂在不斷起伏的狀態中向前發展，正如同心靈走向寧靜的一個過程。第四樂章「快板」則透著一種祥和的溫暖色調，悠然的長笛，愉快的小提琴，隱沒在背景中的通奏低音，訴說著遠離塵世的歡樂。

　　最後一首「六聲部賦格曲」由大鍵琴獨奏。這首賦格曲宛如獻給天國之主的讚美詩一樣，從第一個音符奏響，就顯示出一種高貴的氣質，流動的琴聲平穩而執著，不間斷地向前再向前，宛若心懷信仰而矢志不移。

　　《音樂的奉獻》是一部可遇而不可求的經典音樂曲集，它讓人陶醉其間而超然忘我。每當人們潛心聆聽這部作品時，都會感嘆於巴哈的偉大創作。如果沒有巴哈，沒有他的《音樂的奉獻》，那對人類來說將是一個莫大的遺憾。

　　儘管《音樂的奉獻》已經讓人們如痴如醉、嘆為觀止，但是與巴哈最後的也是最偉大的作品——《賦格的藝術》比起來還是稍遜一籌的。巴哈曾經說過：「我可以讓一切都很清晰，使禍害轉為幸福。」晚年的巴哈不想再做其他事情，除了對賦格最大限度地進行清晰的總結和從最大的音樂冒險中獲得令人驚嘆的曲譜。他不知疲倦地創作這部作品，儘管他的健康狀況非常糟糕，眼睛已經呈現失明狀態，並且有惡化的趨勢。他不能寫，也不能看，只能閉著眼睛向學生口授音符，以繼續譜寫這部令人驚異的作品。《賦格的藝術，BWV 1080》是老巴哈最後的作品，也是一部未完成的作品。這部作品中，巴哈根據自己的姓名做成 B——A——C——H 四個主題，組成了四聲部賦格，嚴格對位，其中包括了 14 首賦格和四部卡農（最早的草稿中有 15 首賦格以及 4 部卡農，是巴哈於 1749 年所複寫保留下來的）。而最後是一首未完成的賦格，戛然而止，令這部不沾人間煙火的作品染上未盡的感傷。

　　這部作品從一個非常簡單的基本主題開始，第一聲部奏出一段 D——A——F——D 開頭的簡單旋律，這便是貫串全曲

的「主題」，接著將一切都進行了轉化，但是為了未來的變化經過了特別的深思熟慮。前兩首四聲部只對主題進行處理，沒有對位。第三首和第四首是基於主題的反向（inversion）。接著，可以演奏一首基於同樣反向的卡農。第五首賦格運用如此優美的曲線和稍微變化的主題及其反向。第六首是法國式的，繼續前進，它有四個基本要素：第一個變奏主題、它的反向、主題的縮減和主題反向的減少。在第七首中巴哈加入了主題的時值增長和反向的時值增長。在此之後，從開頭的主題起，又重新開始了十二音對位法的卡農。

　　第三組的第八首賦格是由三部分組成的，意味著圍繞它周圍兩個陌生的主題和源自開頭主題的反向所構成。規則是展開第一個主題，對它進行處理，然後進入第二個呈示部和它的展開部，接著把兩個並列起來，展開第三個陳述，並把這三個並置起來。第九首四聲部賦格，在前例中加入了一個新主題，使開頭主題的時值增長且更複雜。第十首賦格也是四聲部，加入了一個新主題和開頭主題的反向。第十一首的主題與第八首相似，在第八首中，開頭的主題是按照它的反向的節奏表現的，其賦格的主題由巴哈的德語姓氏的字母 BACH 組成。

　　最後一組中，第十二首三聲部賦格被稱為「鏡像賦格」。也就是說，這些對位法就像照在鏡子上的光線和倒映在平靜的水面上的樹一樣彼此輝映，從下到上或從上到下。第十三首三聲部賦格是前一首的變奏，巴哈想用兩個大鍵琴來演奏它，再

加上第四個自由的聲部，以利用第四隻手。

《音樂的奉獻》和《賦格的藝術》堪稱賦格藝術的最高峰。在這裡不僅解決了和聲與對位之間的衝突，使音樂變得平衡和諧，而且幾乎窮盡了複音音樂的所有技巧。透過這些精湛的音樂技巧，我們可以看出巴哈精深的思想和熱烈的情感。然而，當時的巴哈並不被所有人認可。《音樂的奉獻》沒有正式出版，巴哈自己出資印刷了一百份，無人購買，他只好分送給親友，此後這部作品便沒有下文。《賦格的藝術》雖然正式出版，但只售出 30 份，巴哈一氣之下賣掉了印刷木板。巴哈死後，他的作品很快被人遺忘，這一方面是因為他的音樂過於博大精深而一時難以被人們理解，另一方面則是因為義大利風格的音樂大量傳入德國，人們的興趣被吸引到那裡去了。然而，巴哈的作品經得住時代的考驗，最終在 200 多年後的今天，我們依然能夠聆聽到這樣偉大的作品。

眼科手術

對於巴哈來說，1749 年是最艱難的一年。從波茲坦回來不久，巴哈的健康狀況已經惡化，視力變得越來越糟糕了。他的眼睛一直有近視的問題，現在更有失明的危險。這似乎是遺傳的，因為他的堂兄約翰・戈特弗里德・瓦爾特和約翰・恩斯特・巴哈晚年也都失明了。儘管如此，1749 年剛開始的時候巴哈還是過得很幸福。這年 1 月分，他第一次在自己家裡給他

的孩子舉辦了婚禮。他的學生阿爾特尼克娶了他的愛女伊莉莎白，為了讓這對新婚夫婦能夠自謀生路，他為女婿在瑙姆堡謀到了一個管風琴師的職位。與此同時，他的倒數第二個兒子，剛滿 18 歲的約翰・克里斯多福・弗里德里希到比克堡的宮廷樂隊中去了，也開始了自己獨立的生活。這樣一來，65 歲的巴哈家裡就只剩下五個孩子需要他照顧了。

　　然而，此時發生了一件令巴哈萬分惱火的事情。原來，巴哈經常找人代替自己的工作，他的身體日漸虛弱的消息在萊比錫傳開了，市議會的人預感到巴哈的壽命不多了，就開始考慮巴哈的繼任者的問題，他們甚至讓一個叫哈雷爾戈特洛布・哈勒爾（Gottlob Harrer）的人來試演。他是德勒斯登管弦樂隊的指揮，當地的布呂爾伯爵（Graf von Brühl）急於擺脫他，於是推薦他在巴哈死後代替他的職位。6 月 8 日，哈勒爾帶著伯爵的推薦信來到萊比錫，並接受了市政委員會的考核。但這完全是虛應故事，由有權勢的大臣推薦的這位先生，誰也不敢懷疑他的水準。這是巴哈絕對不能接受的。按照常理，應該等到職位的所有者入土為安以後才可以開始物色接班人，但萊比錫市議會的人顯然不懂這個道理。於是，巴哈又開始抗議，他抗議了一年多，直到失去勇氣的哈勒爾又回到德勒斯登。

　　巴哈勝利了，但是他的健康狀況急速惡化，而且視力越來越差！萊比錫的醫生確診他的病情為水晶體混濁白內障，卻無能為力。因為治療的辦法只有一個，那就是透過手術摘除。做

這樣的手術首先要用刀把混濁的水晶體切開，然後推到虹膜下面，最後用一副深度眼鏡來替代水晶體。這在今天是很簡單的一件事，然而在當時卻是非常困難而且是非常危險的。這不僅需要高超的技術，更需要足夠的經驗，可是萊比錫又有誰能具備這樣的條件呢？

　　一個偶然的事件幫了巴哈的忙。當時，一位來自英國的著名眼科醫生約翰·泰勒（John Taylor，他在 1758 年也替韓德爾治療）正在德國遊歷，於 1750 年 3 月來到了萊比錫。他自稱可以治療這種疾病，而且已經成功過很多次。這對巴哈來說是一次難得的機會，他當然不會放過了。手術開始時，先用一顆煮得滾熱的蘋果放在眼睛上，以便軟化角膜。由於當時還沒有麻藥，為了防止手術時亂動，只好把巴哈捆綁在一個椅子上，並由一個身強力壯的助手緊緊按住巴哈的頭部。手術的傷口雖然很小，卻但比當時同樣不進行麻醉的手術更多了幾分痛苦。同時，為了配合手術，還進行了其他的醫療處理，比如多次為巴哈放血，服用瀉藥以及其他藥品，以便「抵抗有害的眼液」。手術之後，泰勒就去了德勒斯登，當他四月返回萊比錫的時候，發現水晶體又回到了瞳孔處，只好又做了第二次手術，然後像上一次一樣進行了極其痛苦的處理。

　　從第一次手術那天起，巴哈就完全看不見東西了，眼睛上纏上繃帶，並帶上了黑眼罩，只能用手摸著周圍的東西。吃飯也不能自理，要由別人餵食。同時手術及術後處理都必然

使他的病情越來越嚴重，身體越來越虛弱，感覺越來越難受。是啊，我們可以想像一下，前後兩次遭受像對待牲口一樣的手術，即使是一個正當壯年的人，也承受不起的，更何況巴哈已經 65 歲，而且去年還曾經昏厥過一次。然而，這位老樂長仍然堅持不懈地向他的學生，也是他的女婿阿爾特尼科爾口述最後一首讚美歌管風琴曲《主啊，我就在你的寶座前》。看到這些情況，巴哈的家人都感到極大的焦慮和不安。

　　他動手術的時候已經到了冬末，春天過去了，他還是看不見東西，夏天來了，情況仍無變化，而他的視力卻越來越糟糕。他終於再也無法忍受黑暗了！7 月 18 日，他撕下了纏在眼睛上的繃帶。他又重見光明！第二次手術是成功的。可惜的是，病人已經無法好好享受這個奇蹟了。幾個月的折磨和重見天日的激動，對他的身體刺激實在是太大了！幾個小時後，一次中風又擊倒了他，他帶著高燒臥床 10 天之後，閉上了眼睛，偉大的巴哈永遠離開了這個世界。這一天是 7 月 28 日。

　　巴哈去世的消息使城中所有的音樂家傷心不已，而議會則感到終於獲得解脫，他們在悼詞中尖刻地說，聖湯瑪斯學校需要的是樂長，而不是唱詩班的指揮，而哈勒爾則馬上被任命為樂長。如果巴哈泉下有知，不知道會作何感想？

　　巴哈沒有留下多少積蓄，在萊比錫的 27 年間，他僅留下 1,000 塔勒，相當於他一年半的薪水。由於去世前沒有留下遺

囑，所以他的遺孀安娜就只能從遺產中得到三分之一的份額。家中留下了三個孩子，已經 42 歲的大女兒卡特莉娜·多羅特婭（Catharina Dorothea），以及巴哈兩個最小的女兒——13歲的約翰娜·卡羅琳娜（Johanna Carolina）和 8 歲的蕾吉娜·蘇珊娜（Regina Susanna）。智力受損的戈特弗里德·海因里希由女婿阿爾特尼科爾帶往瑙姆堡，15 歲的約翰·克利斯蒂安由卡爾·菲力普·艾曼紐帶往柏林。在巴哈去世的時候，安娜還不到 50 歲，但市政委員會允許她繼續作為孩子的監護人，條件是她不得再婚。也就是說，如果再婚，孩子將被他人領養。市政委員會的決策導致她的後半生都生活在苦難中。在其他方面，市政委員會也是計算得很苛刻，巴哈的遺孀按照規定可以得到半年的薪水，即 50 塔勒。但在這個問題上，他們發現，巴哈於 27 年前上任時，晚到了一些日子，所以必須扣掉，最後只剩下 21 塔勒 10 格羅申。然而，儘管安娜得到的錢很少，她還是為她所愛的丈夫買了一口橡木棺材下葬。這本來已經超出了她的經濟能力，但她還是這樣做了：這是她為巴哈獻出的最後的愛。

她帶著女兒們找到了一所住宅，得到了一份額外的補償金，作為她迅速離開音樂總監住所的獎勵。市政委員會還大方地給了她一些穀物，以解決她一家人的吃飯問題，但這並不能幫她擺脫困境。她的繼子威廉·弗里德曼·巴哈和卡爾·菲力

普·艾曼紐，儘管和她的關係不錯，但卻一點錢也不願意接濟她：他們的父親對這個女人的愛，給家庭帶來的裂痕至今仍沒有癒合。對兩個兒子來說，她始終是一個外人。出於憐憫，市政委員會支付了 40 塔勒買下了巴哈的幾份樂譜。大約十年之後，這位可憐的寡婦也悲慘地離開了世界，隨巴哈而去了。

附錄　巴哈年譜

1685 年，3 月 21 日約翰‧塞巴斯蒂安‧巴哈（Johann Sebastian Bach）出生。
他的哥哥約納斯去世。

1686 年，巴哈的姐姐尤迪塔去世。

1690 年，巴哈的哥哥約翰‧克里斯托夫在奧爾德魯夫擔任管風琴師。

1691 年，巴哈的哥哥塔薩爾去世。

1693 年，巴哈進入拉丁語學校學習。

1694 年，巴哈的母親伊莉莎白‧巴哈去世。

1695 年，巴哈的父親安布羅西斯‧巴哈去世。巴哈前往奧爾德魯夫投靠哥哥。

1699 年，巴哈進入高級中學一年級學習。

1700 年，巴哈前往呂訥堡。

1703 年，在威瑪擔任臨時小提琴手。

1704 年，在阿恩施塔特的新教堂擔任管風琴師。

1705 年，到呂北克去聽布克斯特胡德演奏。

1706 年，由於沒有在規定的期限內從呂北克回來，受到阿恩施塔特教務會議
的指責。

1707 年，在米爾豪森的布拉修斯教堂教堂擔任管風琴師。
創作清唱劇 BWV131 和 106。
和瑪麗亞‧芭芭拉結婚。

1708 年，創作清唱劇 BWV71、4、196。
在威瑪擔任管風琴師和宮廷樂隊指揮。
卡塔麗娜‧多羅特婭出生。

1709 年，皮森德爾（Johann Georg Pisendel）來訪。

1710 年，威廉‧弗里德曼‧巴哈（Wilhelm Friedemann Bach）出生。

1712 年，開始創作《管風琴小曲集》。

1713 年，瑪麗亞‧索菲亞出生並夭折。
在哈勒，作為聖母教堂管風琴師的候選人。
創作清唱劇 18 和 63。

附錄

1714 年，放棄哈勒管風琴師的職位。

被任命為威瑪的首席小提琴手。

創作清唱劇 182、12、172、21、54、199、61、152。

卡爾‧菲力普‧艾曼紐‧巴哈出生。

1715 年，完成清唱劇 31、165、185、161、162、163、132。

戈特弗里德‧伯恩哈德出生。

1716 年，創作清唱劇 155、70a、186a。

1717 年，準備在克滕的利奧波德親王宮廷擔任樂隊指揮。

到德勒斯登旅行。

在威瑪被關進牢中四週。

在克滕任宮廷樂隊指揮。

到萊比錫做鑑定。

1718 年，利奧波德‧奧古斯特（Leopold August）出生。

1719 年，到柏林購買大鍵琴。

到哈勒去看望韓德爾，但錯過了會面的機會。

利奧波德‧奧古斯特夭折。

1720 年，清楚地謄寫小提琴獨奏奏鳴曲。

開始為兒子威廉‧弗里德曼‧巴哈創作《鍵盤樂器練習曲》。

陪伴親王到卡爾斯巴德去療養。

瑪麗亞‧芭芭拉去世。

到漢堡遊歷，在賴因肯面前演奏。

1721 年，完成《布蘭登堡協奏曲》的獻詞。

兄長克里斯托夫去世。

和安娜‧瑪格達萊娜結婚。

1722 年，完成《平均律鋼琴曲集》（1 卷）。

兄長雅各布去世。

獲得萊比錫樂長候選人資格。

1723 年，在萊比錫擔任聖湯瑪斯學校的樂長和萊比錫市的音樂指揮。

創作清唱劇 22、23、75、76、24、167、147、186、136 等。

克利斯蒂安‧索菲亞‧亨利塔出生。

1724 年，創作清唱劇 190、153、154、155、65、73、122 等，以及《聖約

翰受難曲》。

戈特弗里德・海因里希（Gottfried Heinrich）出生。

1725 年，創作清唱劇 41、123、124、111、3、92、等，以及世俗清唱劇 205。

克利斯蒂安・戈特利布出生。

西爾伯曼的管風琴在德勒斯登的聖索菲亞教堂舉行落成儀式。

1726 年，完成清唱劇 16、32、13、72、146 等，以及世俗清唱劇 201。

伊莉莎白・尤利亞娜・弗里德里卡（Elisabeth Juliana Friederica）出生。

克利斯蒂安・索菲亞・亨利塔夭折。

1727 年，創作清唱劇 58、82、84、193、198。

恩奈斯圖斯・安德列亞斯出生，同年夭折。

1728 年，創作清唱劇 188、120，世俗清唱劇 216。住在克滕。

克利斯蒂安・戈特利布夭折。

蕾吉娜・約翰娜出生。巴哈的姐姐瑪麗・薩羅姆・維甘德去世。

1729 年，完成清唱劇 171、156、159、145、174，《馬太受難曲》。

住在魏森費爾斯和克滕。

擔任大學音樂社的領導，邀請韓德爾，但沒能如願。

1730 年，完成清唱劇 51、192。

因為教堂音樂給市議會寫報告。

給埃爾德曼寫信。

克利斯蒂安娜・貝內迪克塔出生並夭折。

1731 年，完成清唱劇 112、29、140、36，《聖馬可受難曲》。

克利斯蒂安娜・索羅特婭出生。

出版六首古組曲《鋼琴練習曲 I》。

在德勒斯登聖索菲亞教堂舉辦音樂會。

1732 年，創作清唱劇 177。

約翰・克里斯多福・弗里德里希出生。

克利斯蒂安娜・索羅特婭夭折。

1733 年，完成世俗清唱劇 213 和 214。蕾吉娜夭折。

J・奧古斯圖斯・亞伯拉罕出生並夭折。

威廉・弗里德里希在德勒斯登聖索菲亞教堂擔任管風琴師。

附錄 ───────────

1734 年，創作清唱劇 97、聖誕清唱劇、世俗清唱劇 211 和 215。
　　　　大學音樂社慶祝奧古斯特三世加冕。
1735 年，創作清唱劇 14 和 11，世俗清唱劇 207b，《鋼琴練習曲Ⅱ》。
　　　　米爾豪森聖母教堂的新管風琴試用。
　　　　約翰‧克利斯蒂安出生。開始編輯《系譜》。
1736 年，創作世俗清唱劇 206。
　　　　學監事件開始了，巴哈與埃內斯提產生激烈的衝突。
　　　　被任命為「波蘭皇家及薩克森選侯宮廷作曲家」。
　　　　在德勒斯登的聖母教堂用西爾伯曼的管風琴舉行音樂會。
1737 年，戈特弗里德‧伯恩哈德在桑格豪森擔任管風琴師。
　　　　創作世俗清唱劇 30a。
　　　　約翰娜‧卡洛琳娜出生。
1738 年，創作清唱劇 30。
　　　　卡爾‧菲力普‧艾曼紐在普魯士王儲那裡當大鍵琴師。
　　　　和 J‧埃裡阿斯在德勒斯登。
　　　　戈特弗里德‧伯恩哈德欠債並出走。
1739 年，完成《鋼琴練習曲Ⅲ》。
　　　　和安娜‧瑪格達萊娜在魏森費爾斯。
　　　　在阿爾滕堡的城堡舉行管風琴音樂會。
1740 年，在哈勒短暫逗留。
　　　　開始創作《賦格的藝術》。
1741 年，到柏林和德勒斯登遊歷。
1742 年，創作世俗清唱劇 201、208、212，《鋼琴練習曲Ⅳ》。
　　　　蕾吉娜‧蘇珊娜出生。
1746 年，威廉‧弗里德里希在哈勒的聖母教堂擔任管風琴師。
　　　　奧斯曼（E.G. Haussmann）為巴哈畫像。
1747 年，應腓特烈二世的邀請來到波茲坦。
　　　　創作《音樂的奉獻》。
　　　　進入由學生米茲勒 (Lorenz Christoph Mizler) 創辦的「音樂科學
　　　　學會」。

創作《卡農變奏曲》。

1748 年，卡爾・菲力普・艾曼紐的兒子約翰・塞巴斯蒂安・巴哈（Johann Sebastian Bach）出生。

1749 年，完成《b 小調彌撒曲》。

《賦格的藝術》圖版完成。

1750 年，進行兩次白內障手術。

7 月 28 日去世。

電子書購買

國家圖書館出版品預行編目資料

榮耀的傳承者，西方音樂之父巴哈：清唱劇、
彌撒曲、室內樂 …… 樣樣精通的天才音樂家巴
哈，以及他典雅清麗的作品 / 劉一豪，林錡編著 .
-- 第一版 . -- 臺北市：崧燁文化事業有限公司，
2022.06
　面；　公分
POD 版
ISBN 978-626-332-429-9(平裝)
1.CST: 巴哈 (Bach, Johann Sebastian, 1685-
1750) 2.CST: 作曲家 3.CST: 傳記 4.CST: 德國
910.9943　　　　　　111008251

榮耀的傳承者，西方音樂之父巴哈：清唱劇、彌撒曲、室內樂……樣樣精通的天才音樂家巴哈，以及他典雅清麗的作品

臉書

編　　　著：劉一豪，林錡
發 行 人：黃振庭
出 版 者：崧燁文化事業有限公司
發 行 者：崧燁文化事業有限公司
E - m a i l：sonbookservice@gmail.com
粉 絲 頁：https://www.facebook.com/sonbookss/
網　　　址：https://sonbook.net/
地　　　址：台北市中正區重慶南路一段六十一號八樓 815 室
Rm. 815, 8F., No.61, Sec. 1, Chongqing S. Rd., Zhongzheng Dist., Taipei City 100, Taiwan
電　　　話：(02) 2370-3310　　　傳　　　真：(02) 2388-1990
印　　　刷：京峯彩色印刷有限公司（京峰數位）
律師顧問：廣華律師事務所 張珮琦律師

定　　　價：250 元
發行日期：2022 年 06 月第一版
◎本書以 POD 印製